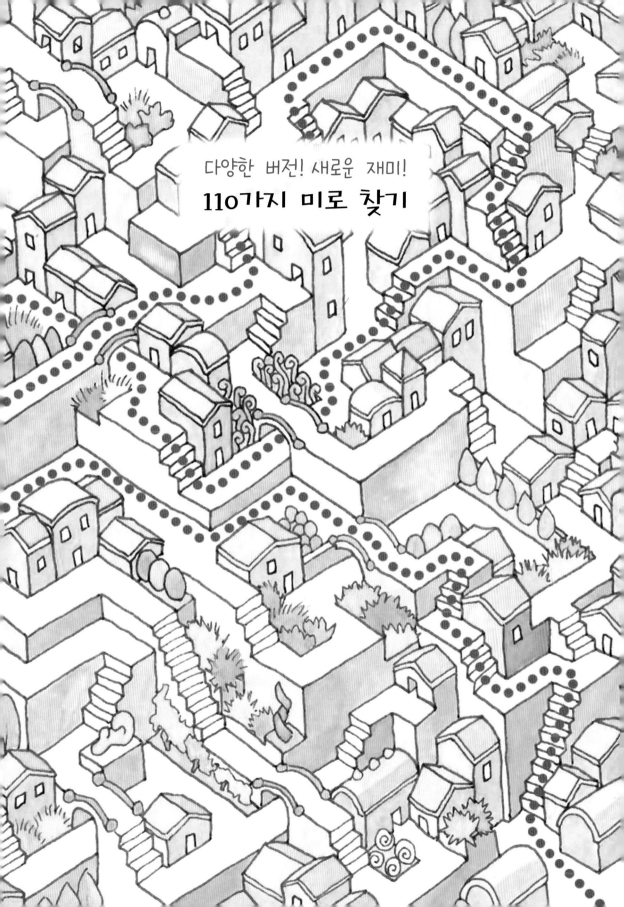

다양한 버전! 새로운 재미!
110가지 미로 찾기

다양한 버전으로 맛보는 새로운 재미와 성취감!

110가지 미로 찾기

1판 1쇄 인쇄 | 2023. 5. 3.
1판 1쇄 발행 | 2023. 5. 10.

엮은이 | 함께하는 놀이교실
펴낸이 | 윤옥임

펴낸곳 | 브라운힐
서울시 마포구 신수동 219번지
대표전화 (02)713-6523, 팩스 (02)3272-9702
전자우편 yun8511@hanmail.net
등록 제 10-2428호
ⓒ 2023 by Brown Hill Publishing Co. 2023, Printed in Korea

ISBN 979-11-5825-142-0 13650
값 12,000원

다양한 버전으로 맛보는
새로운 재미와 성취감!

110가지
미로 찾기

maze
puzzle

함께하는 놀이교실 엮음

브라운 힐
BrownHillPub

 이 문제는 답이 두 개야. ^^

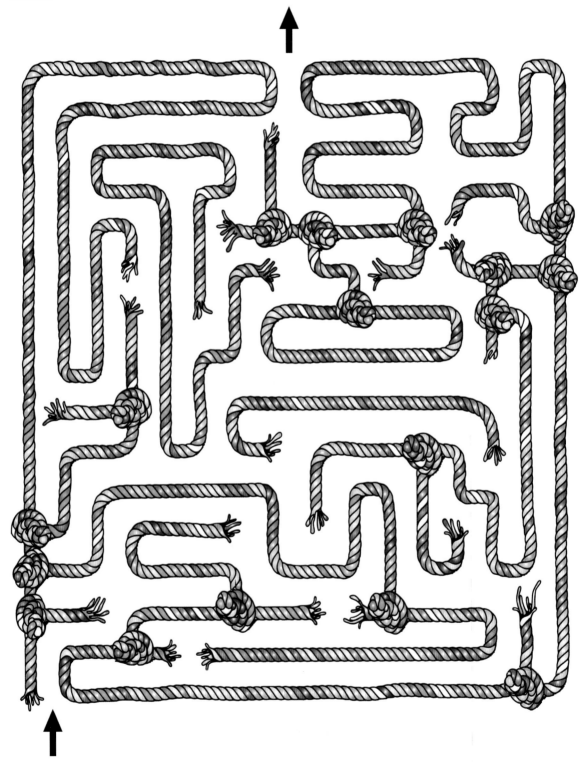

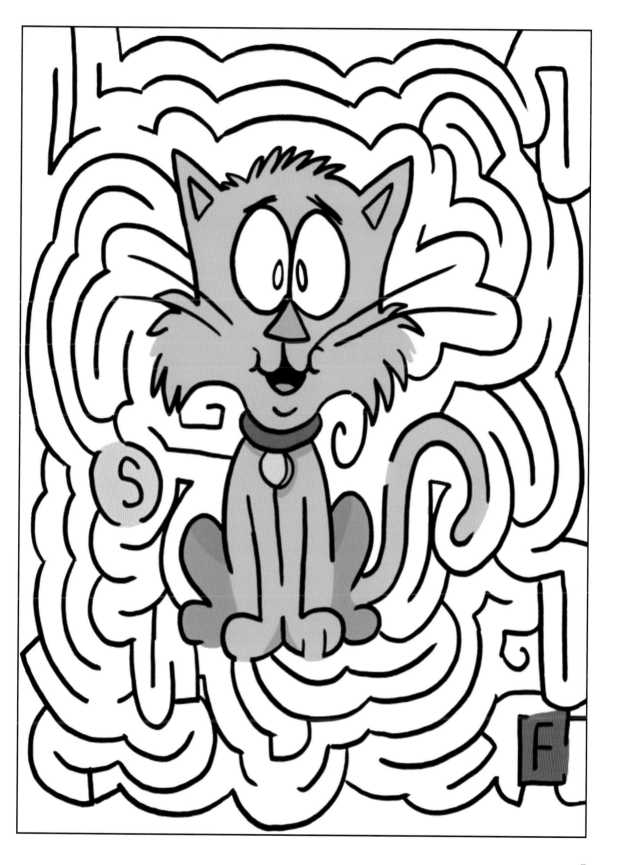

 # 계단을 이용하는 미로야. 사랑하는 연인을 향해 출발!

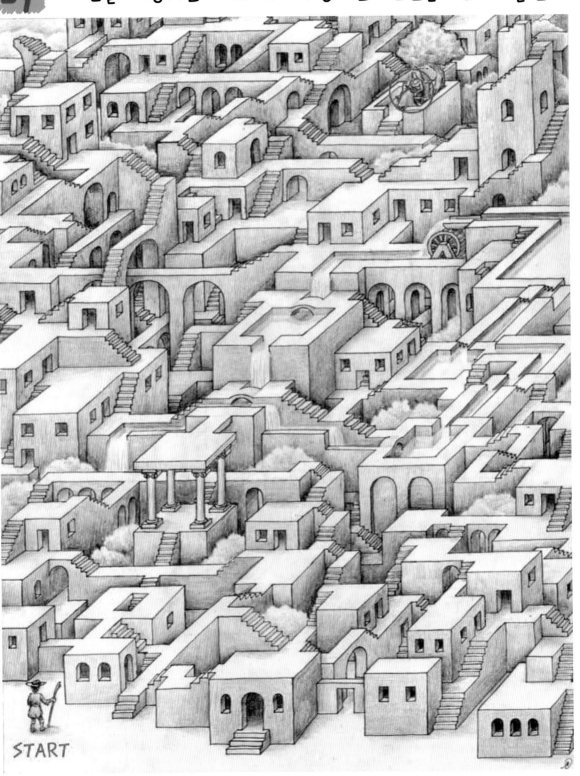

START

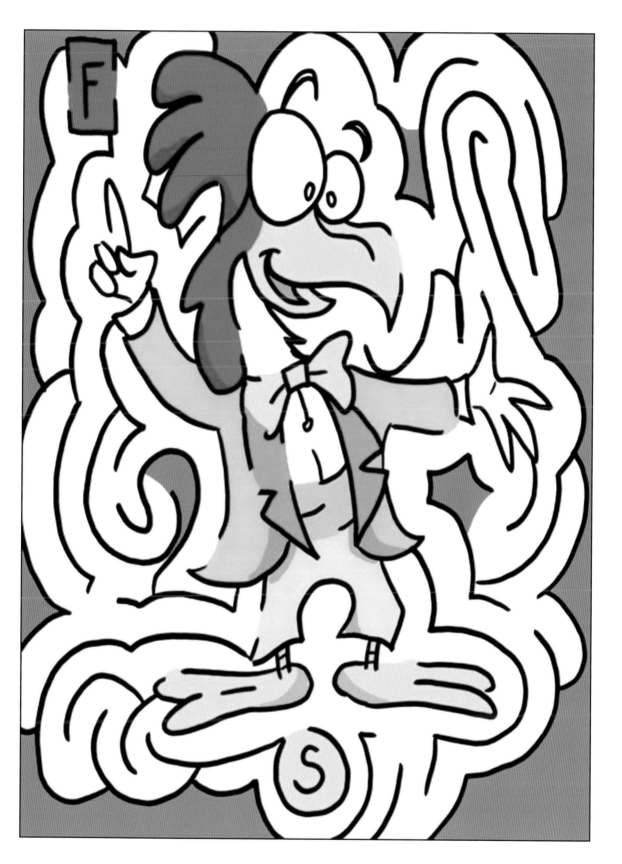

 다리 밑에도 길이 있다는 것을 명심해!

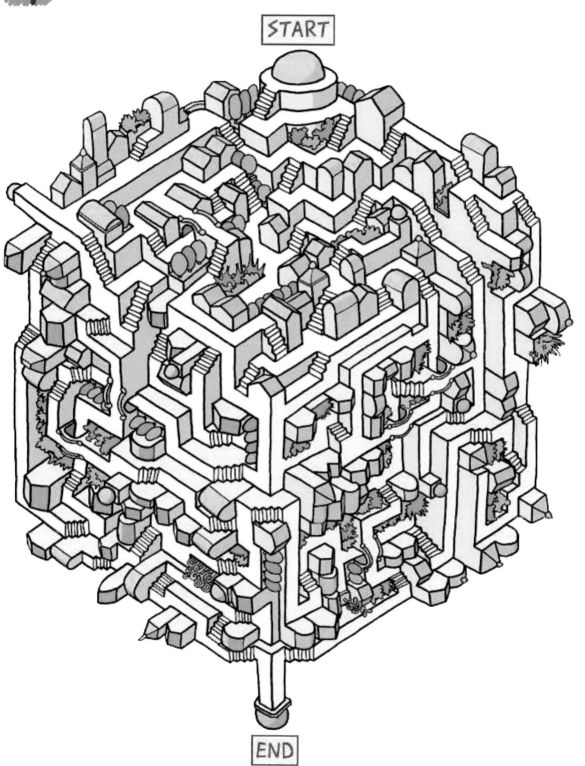

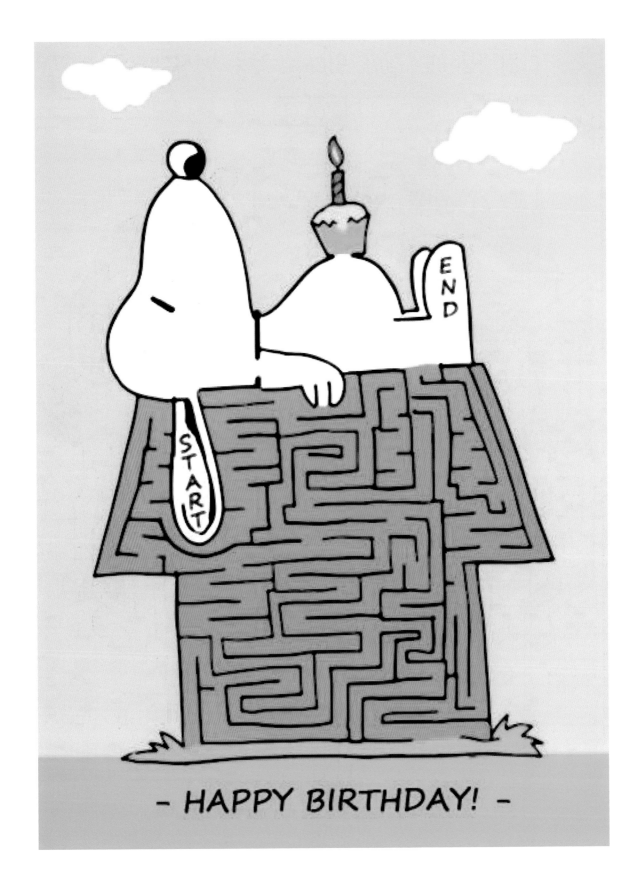

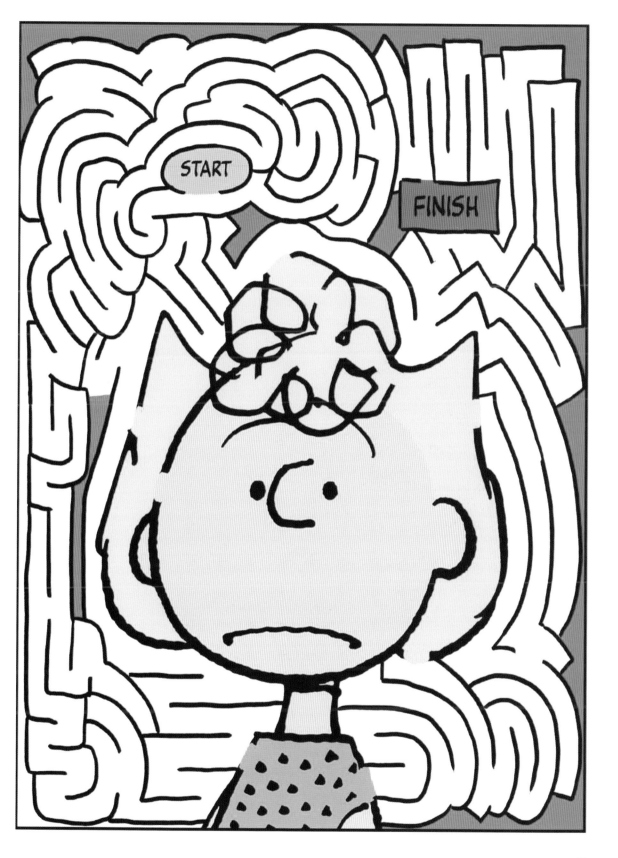

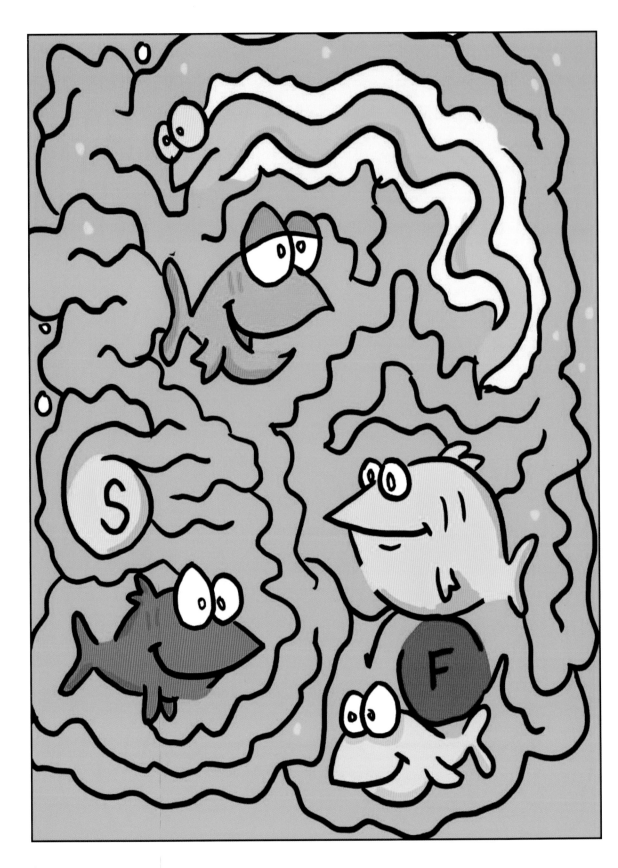

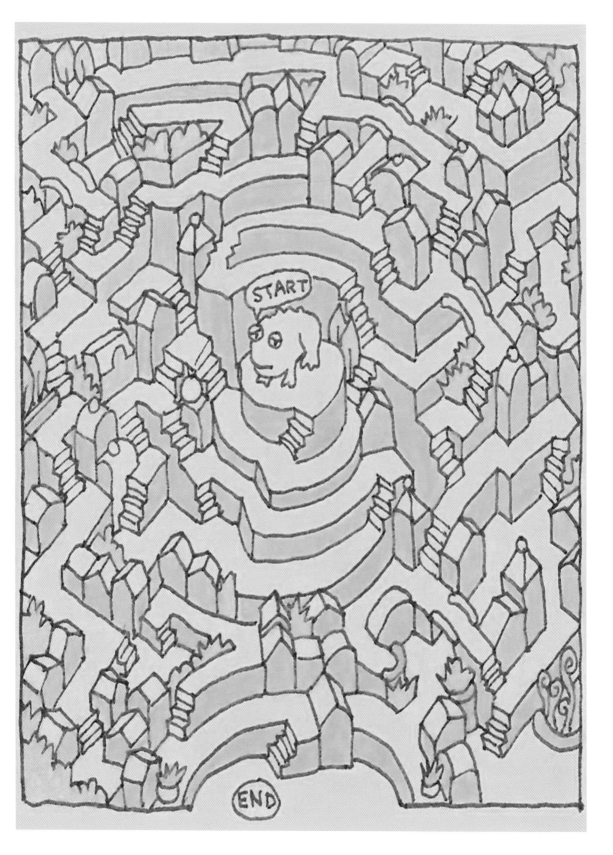

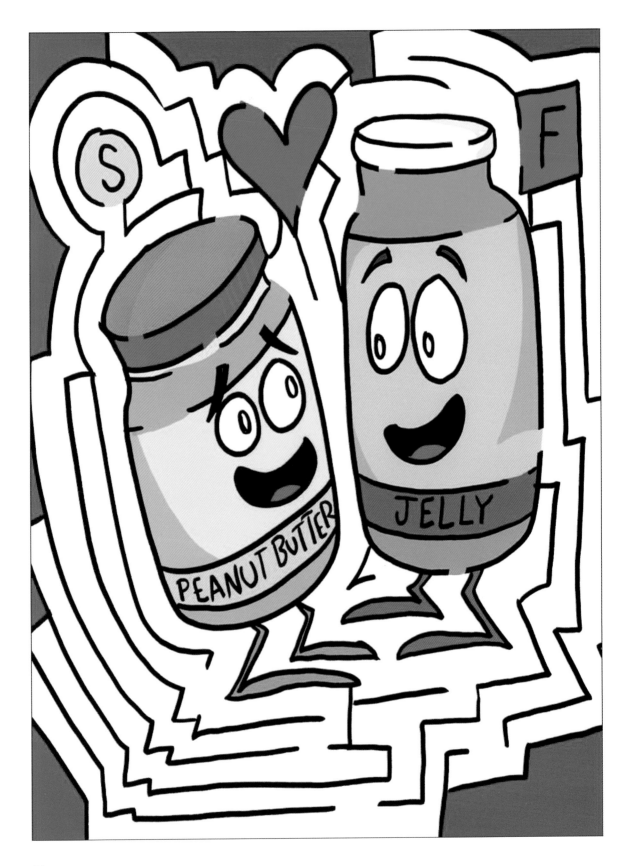

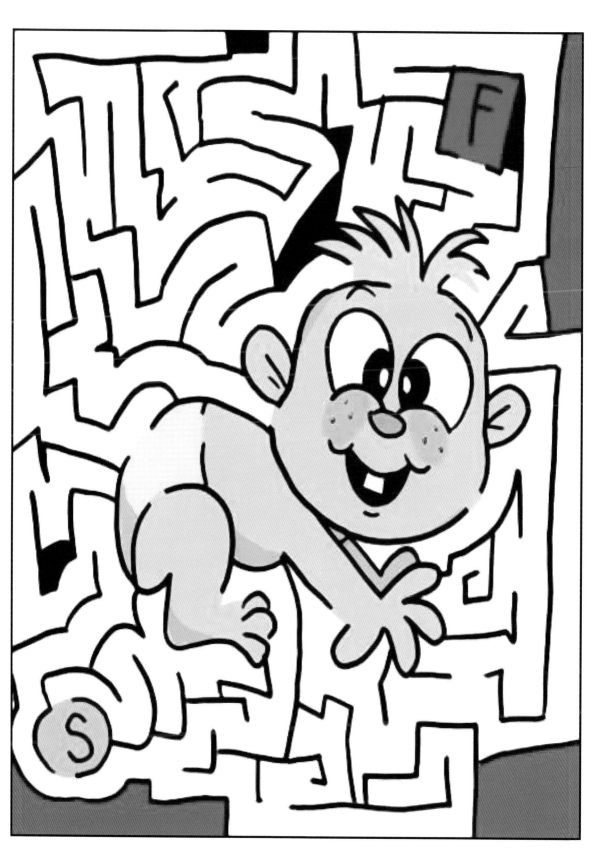

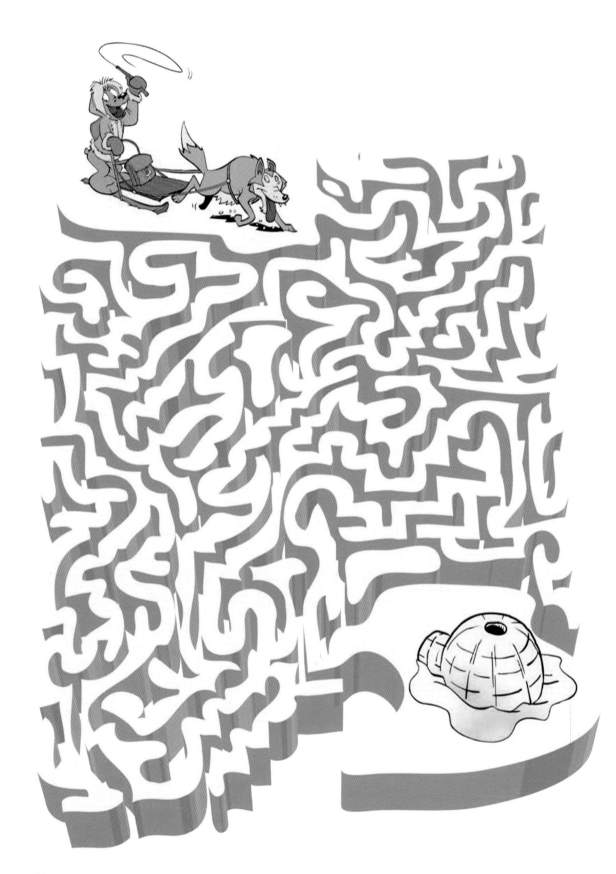

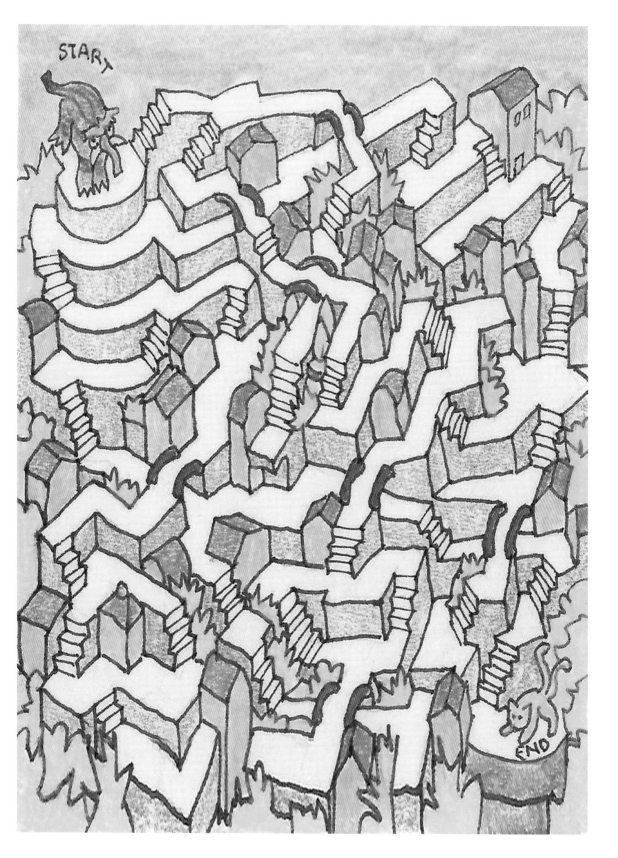

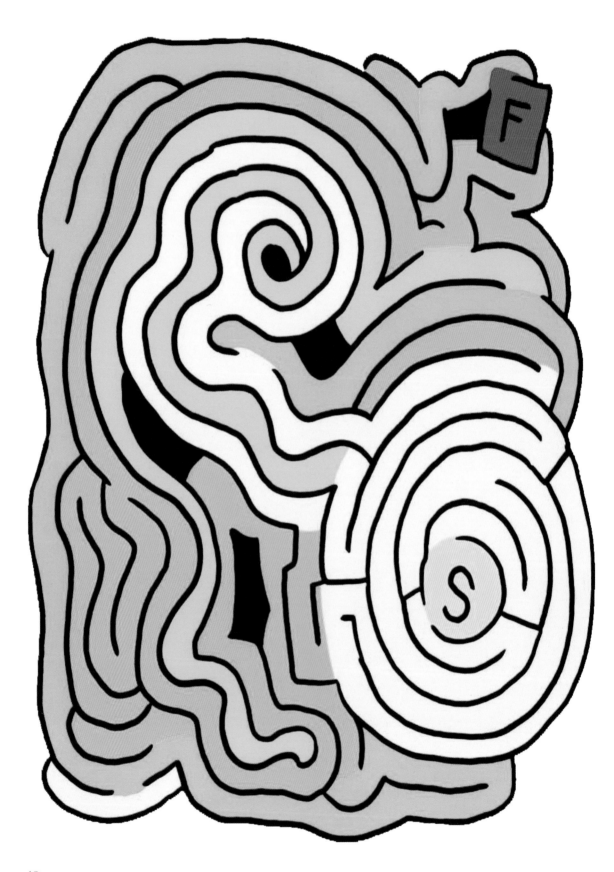

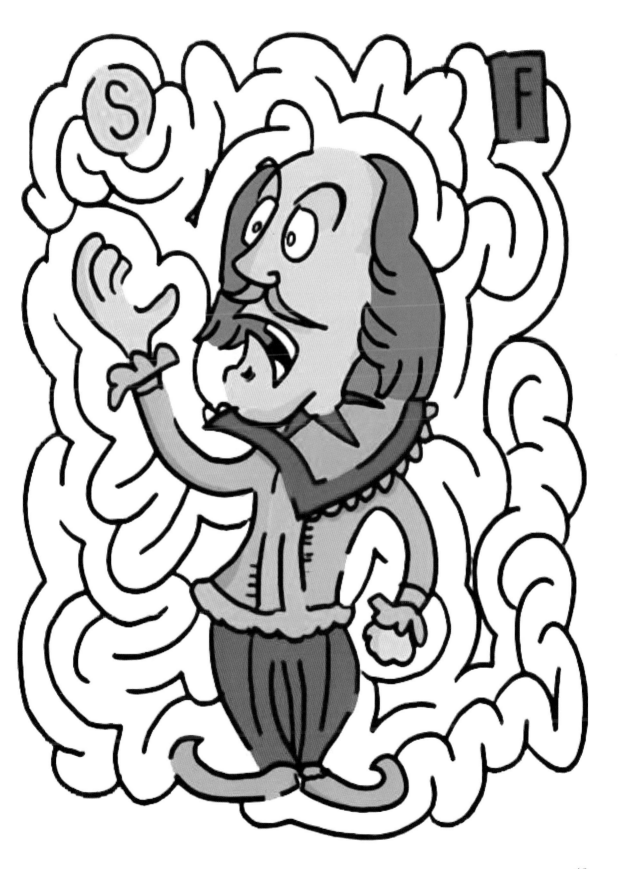

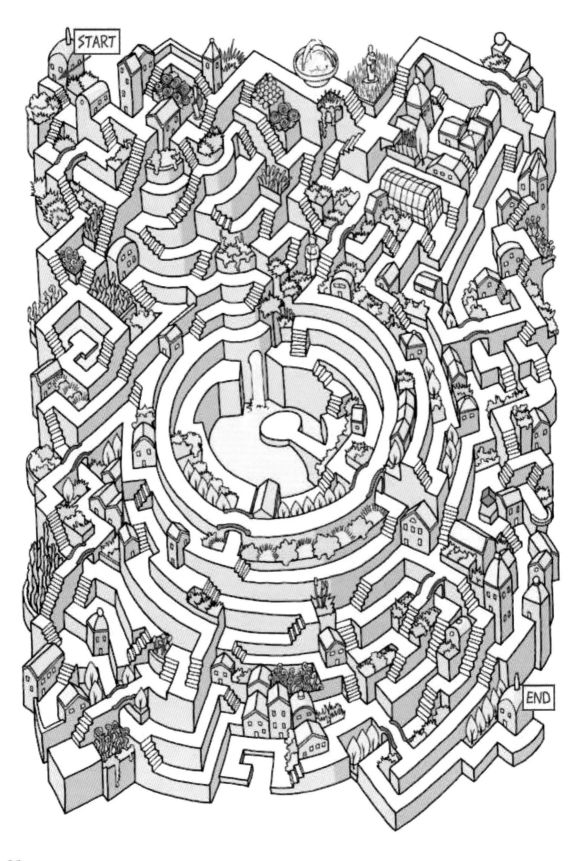

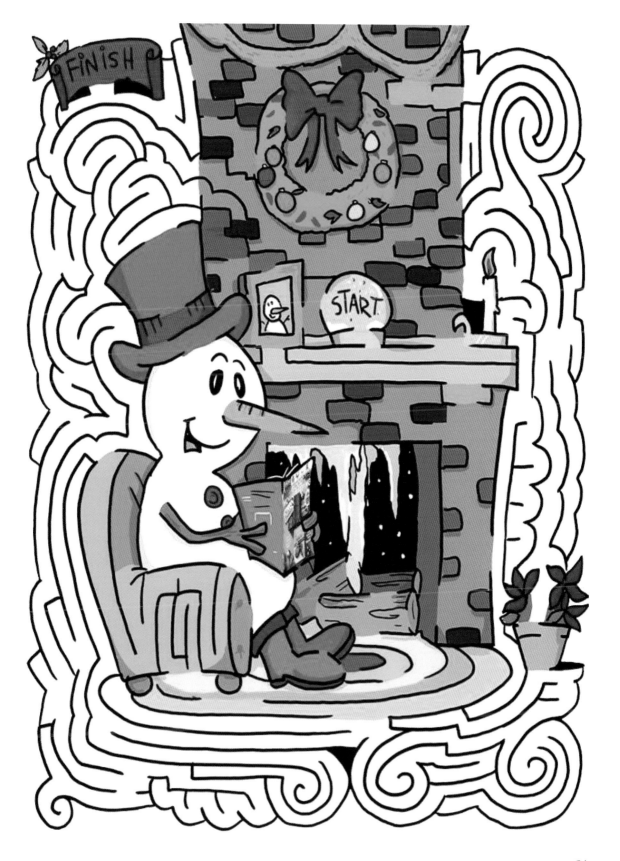

우리가 좋아하는 곤충이 각각 무엇인지 맞춰 봐!

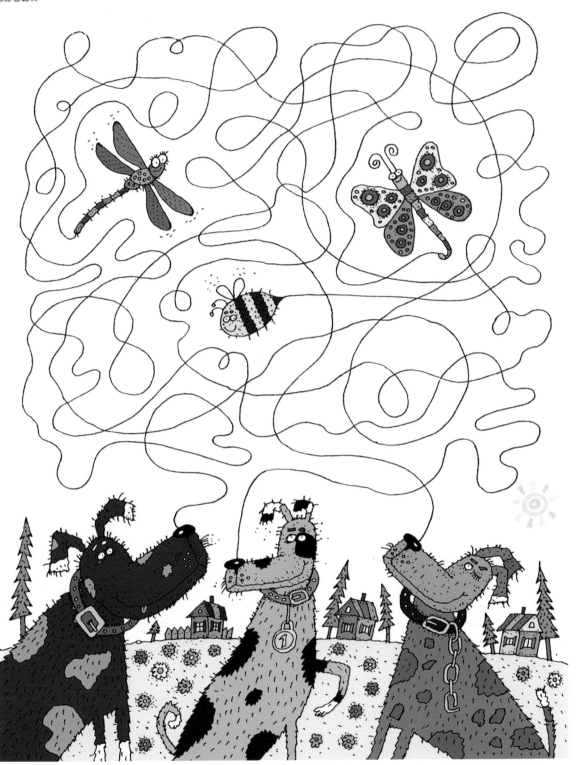

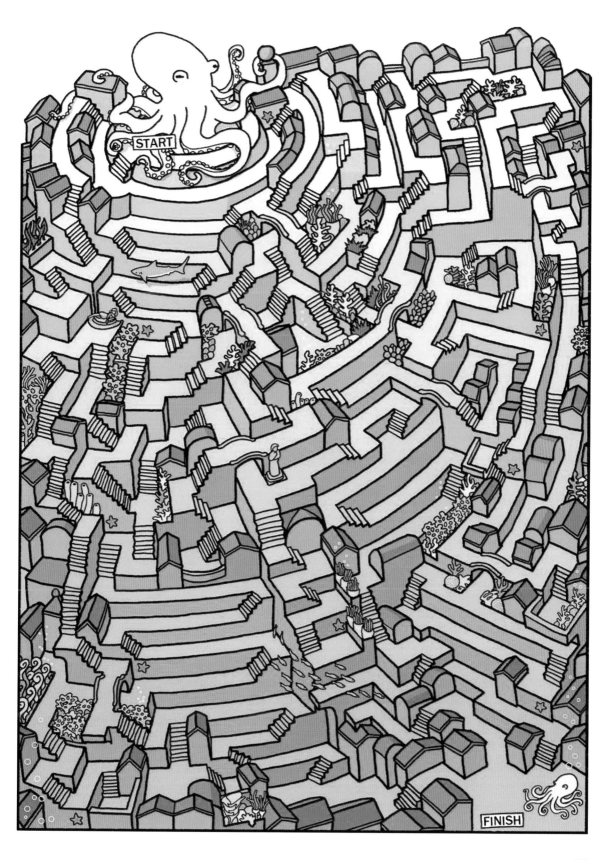

START

FINISH

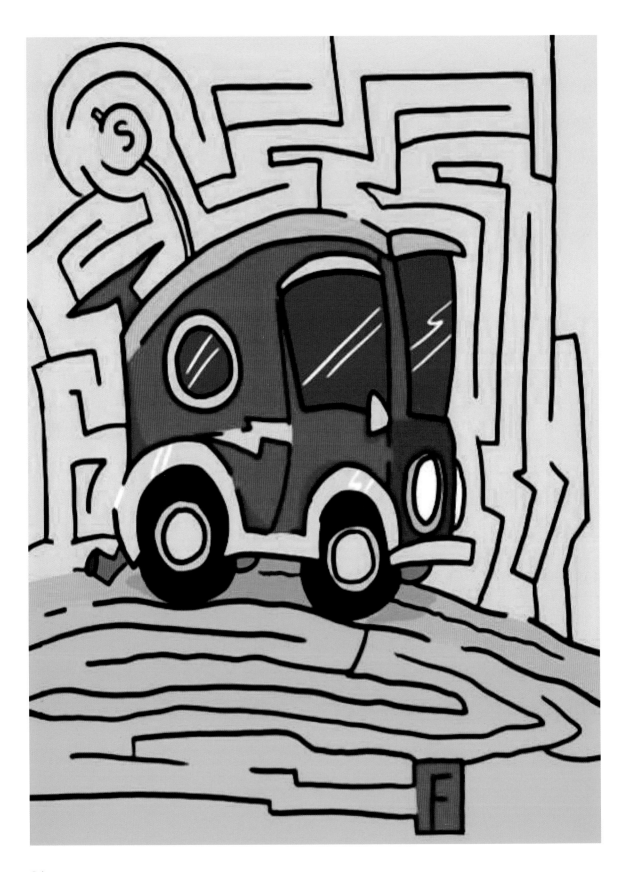

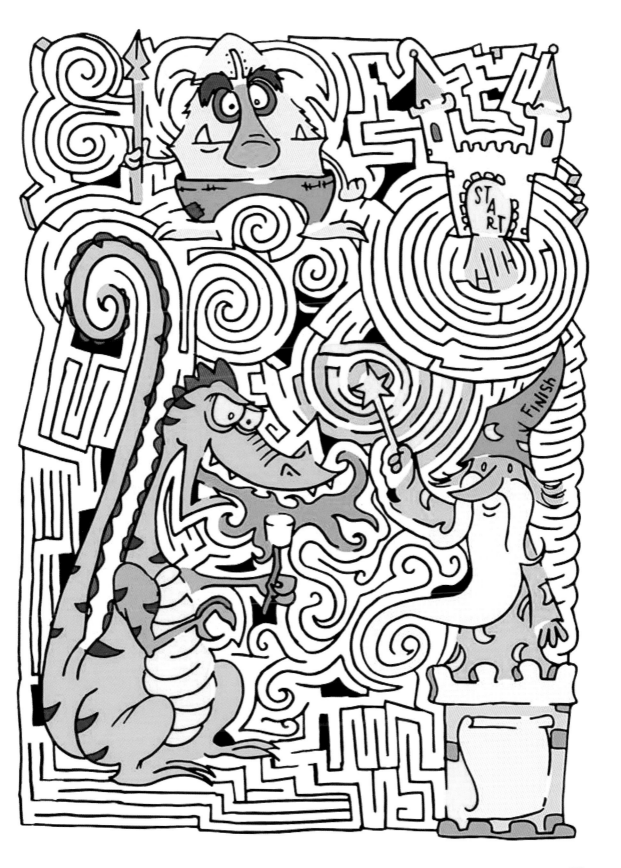

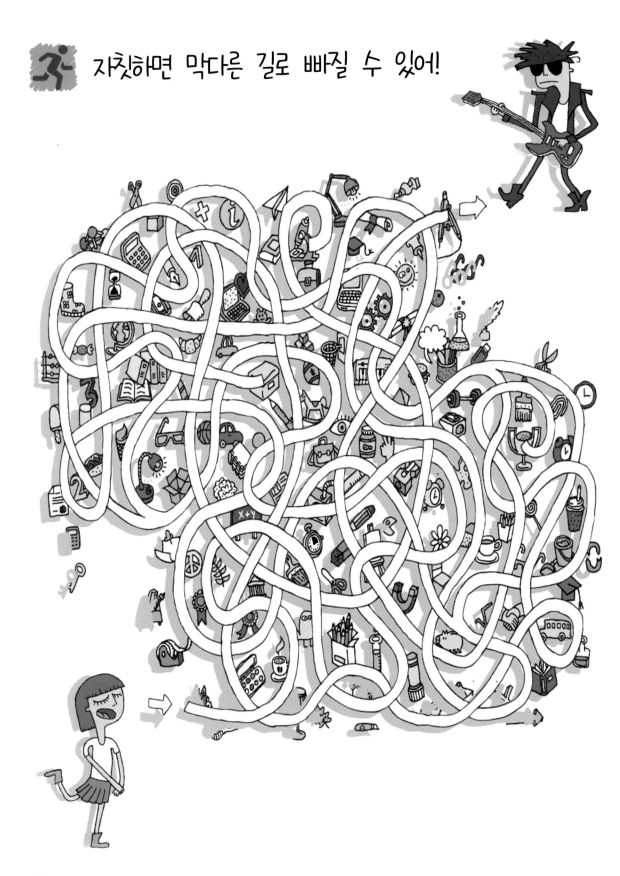

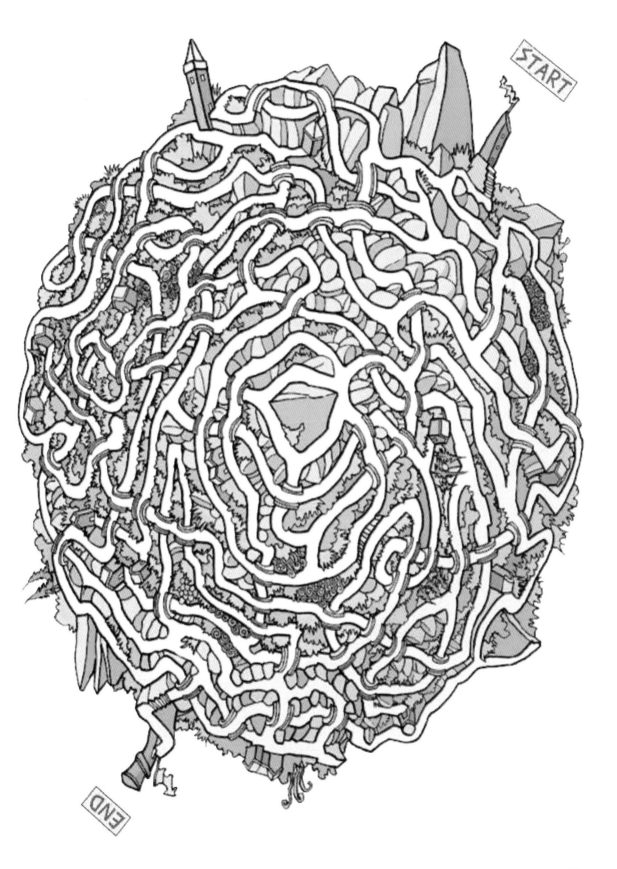

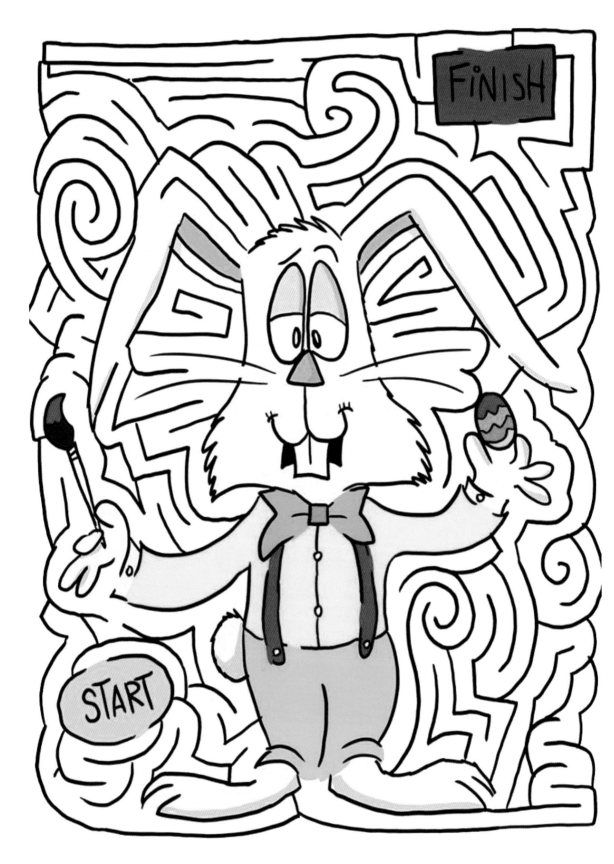

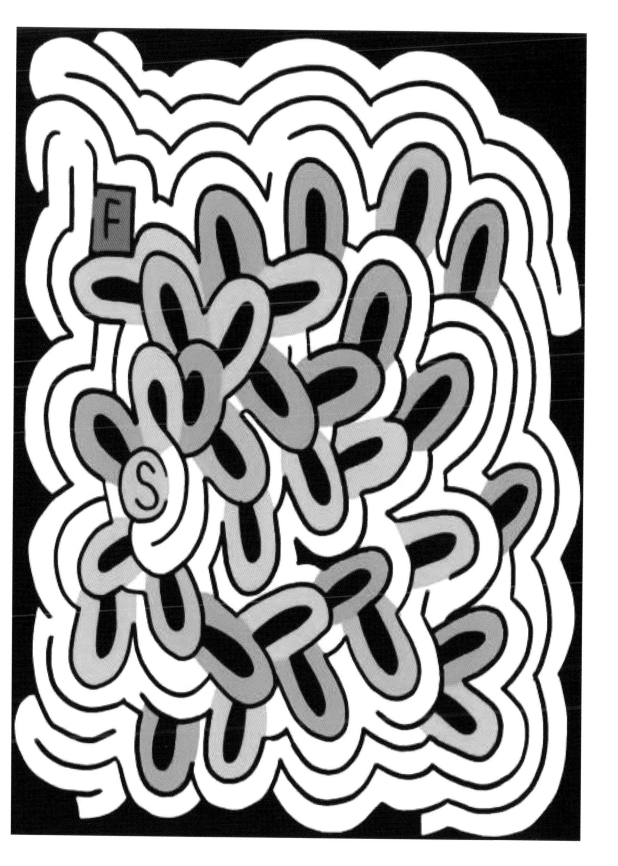

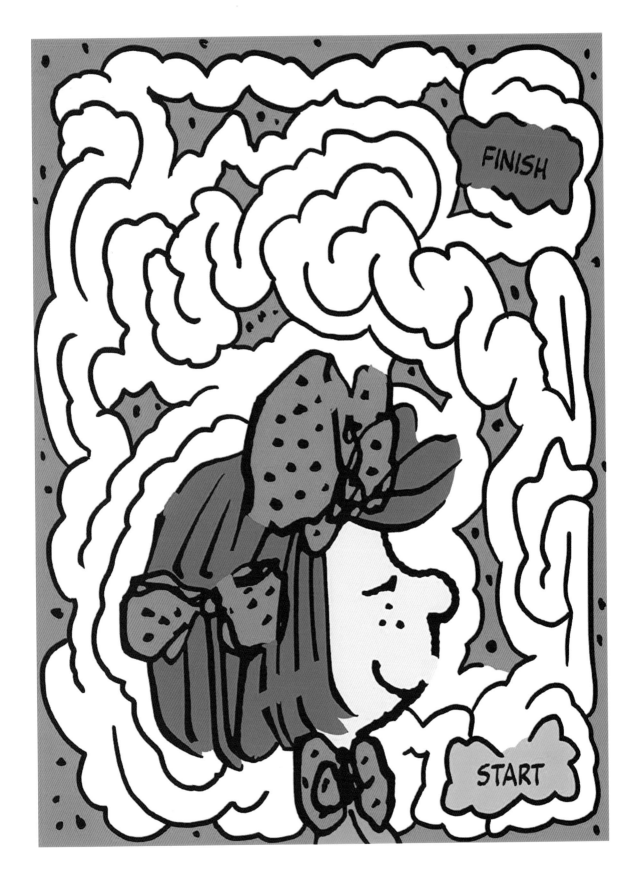

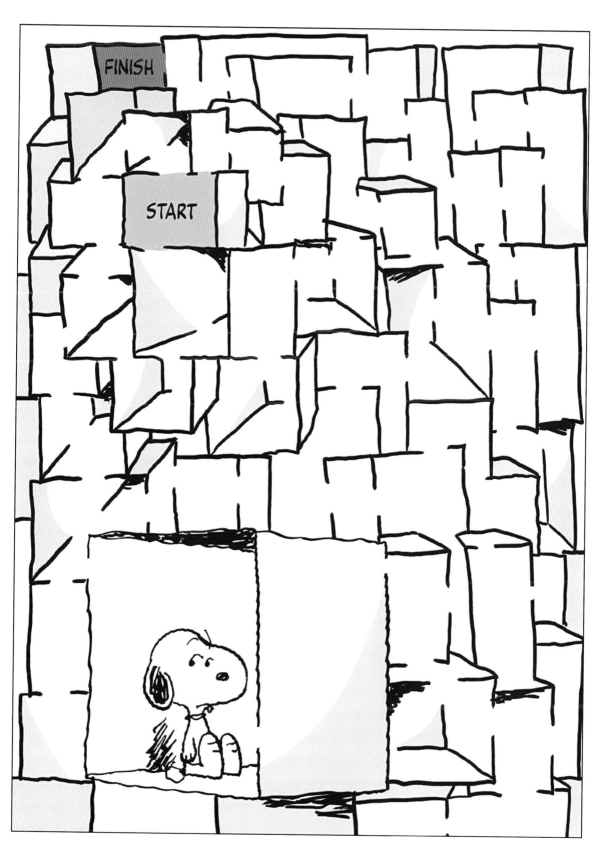

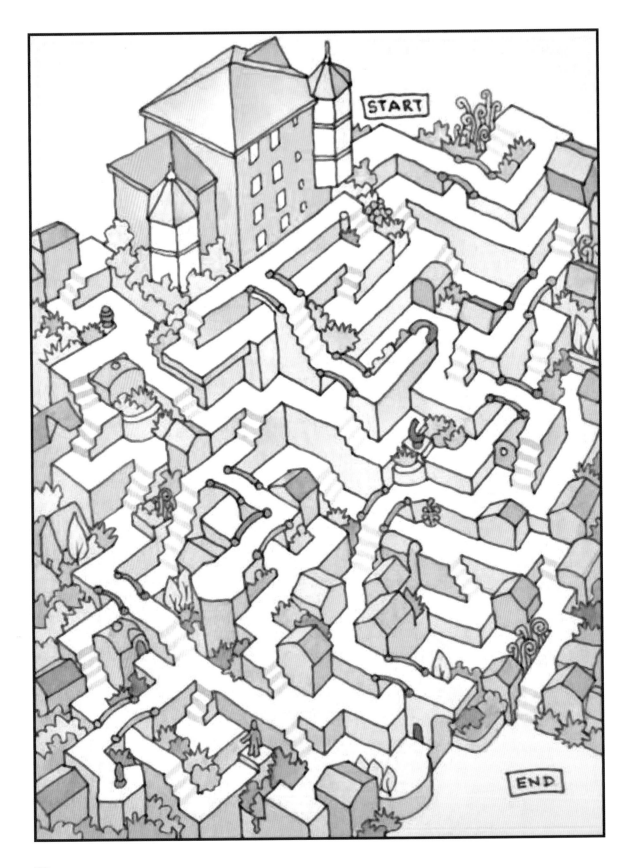

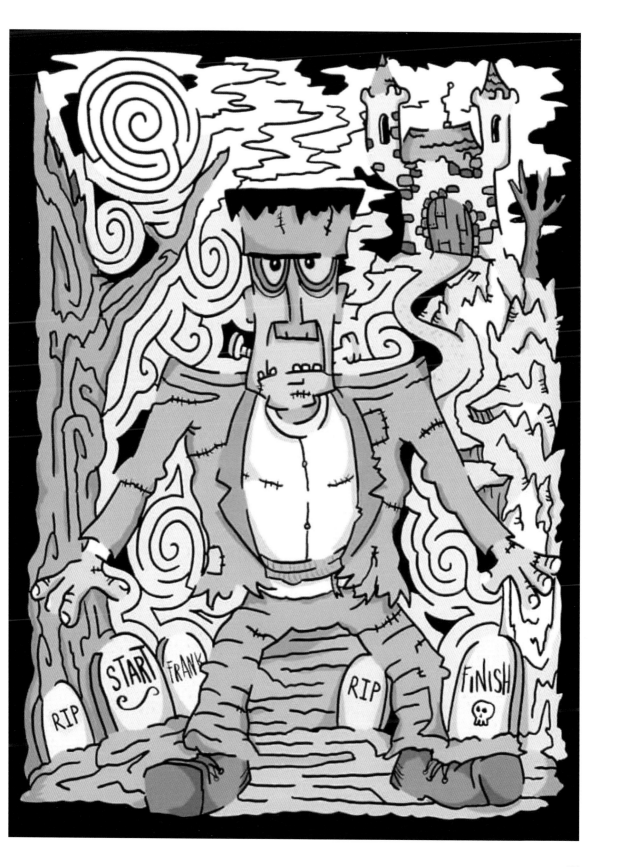

 아래 미로는 ①~⑨번 공을 순서대로 통과해야 성공!

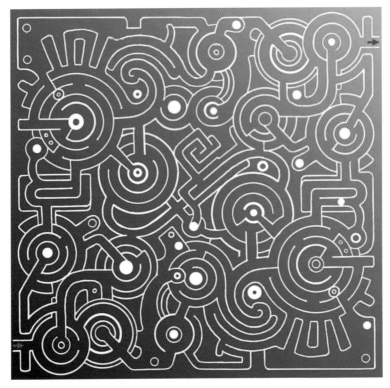

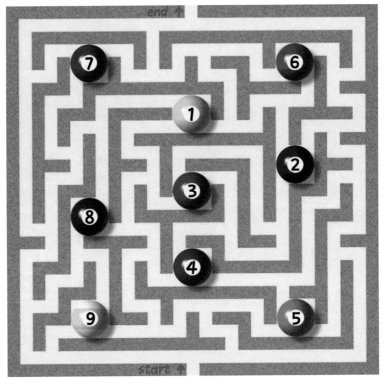

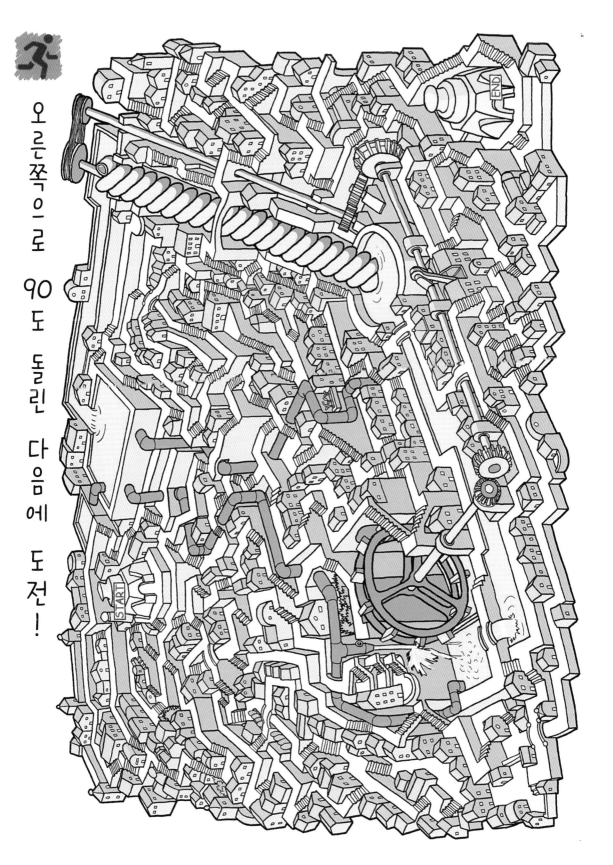

오른쪽으로 90도 돌린 다음에 도전!

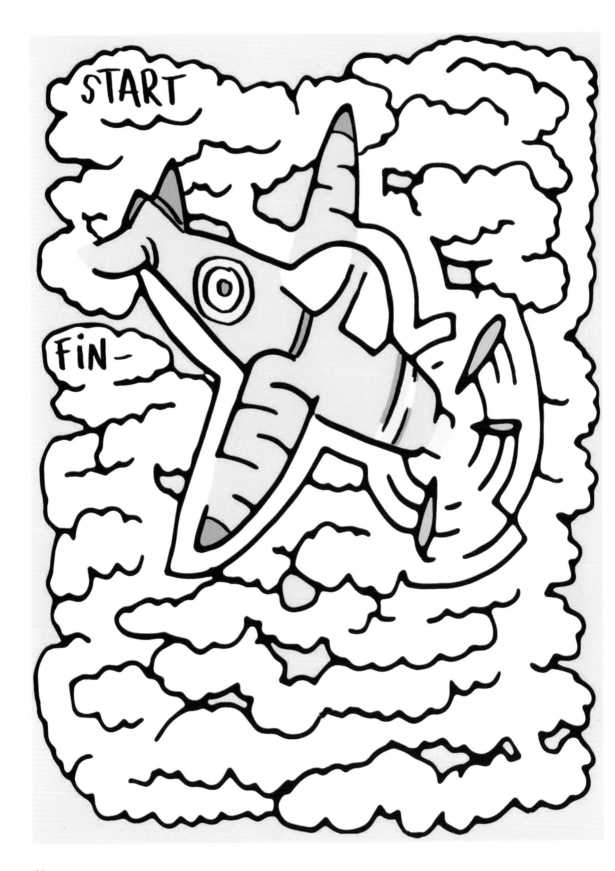

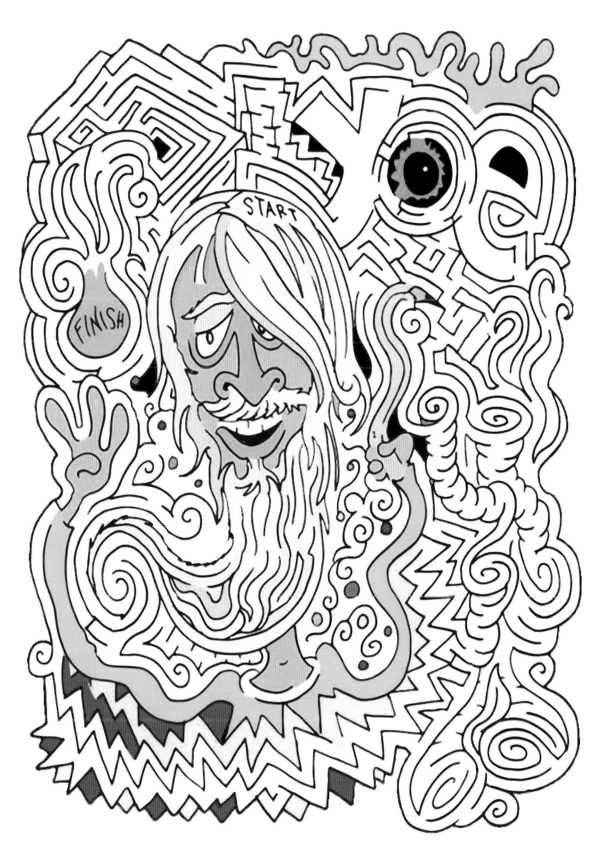

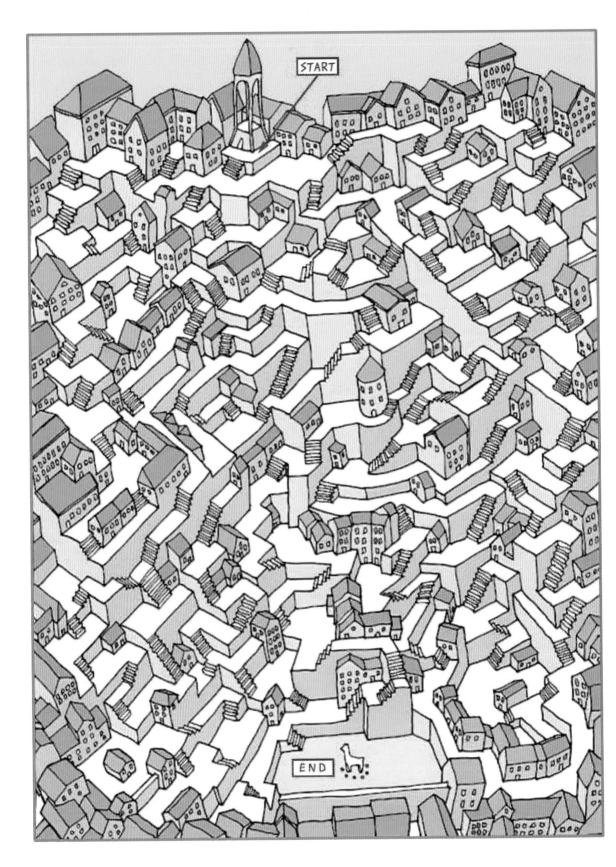

START

END

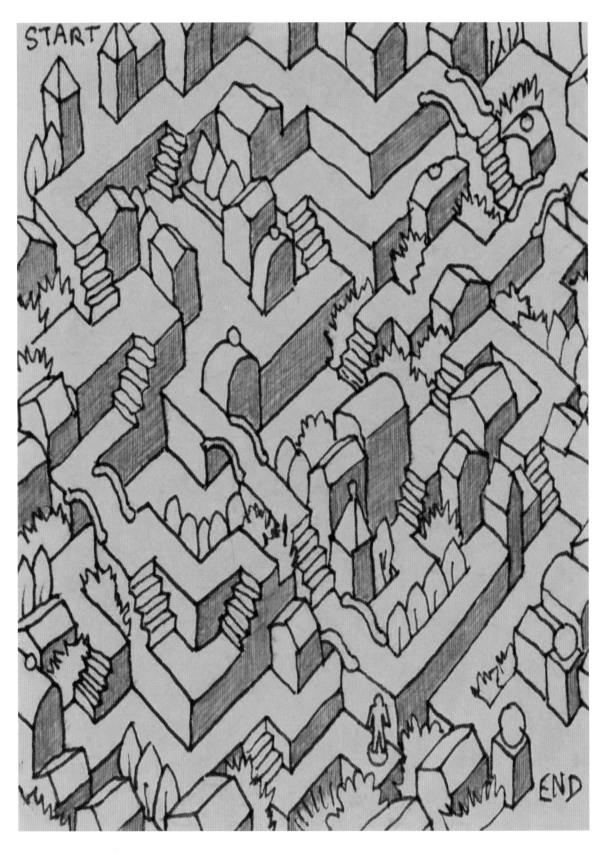

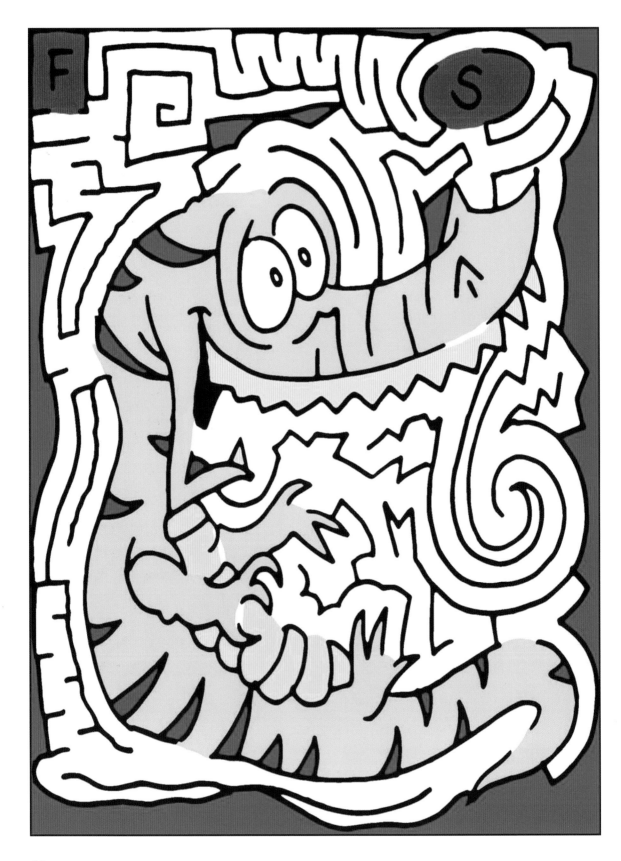

44

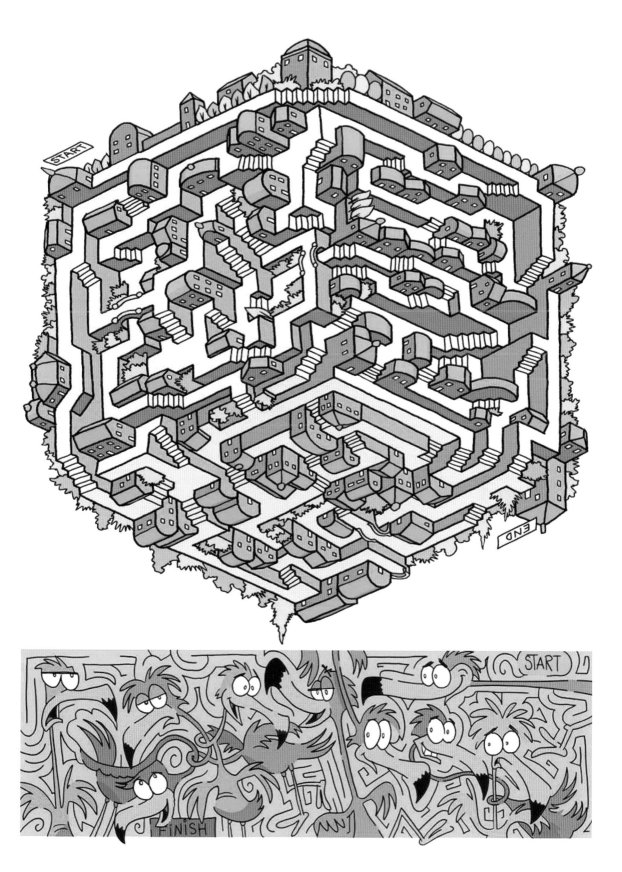

45

START

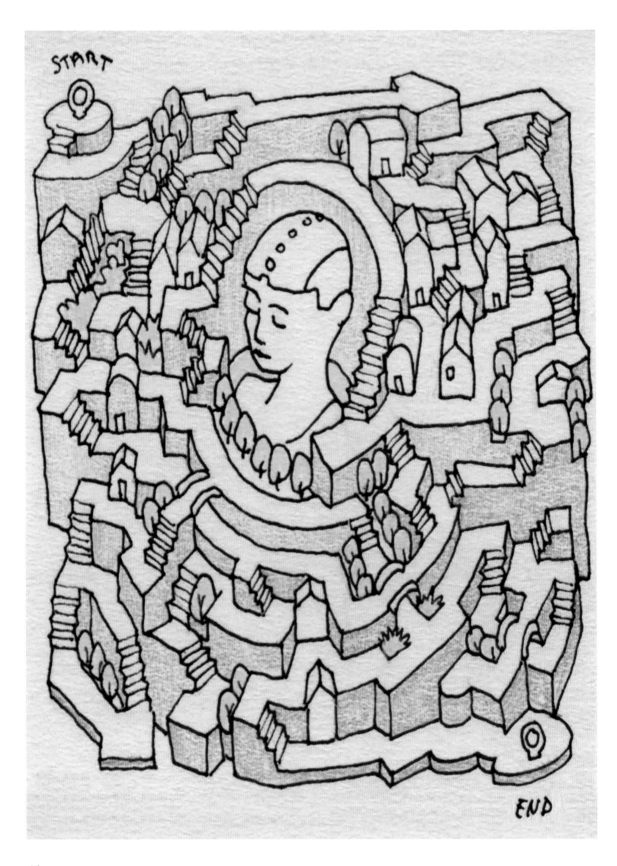

END

46

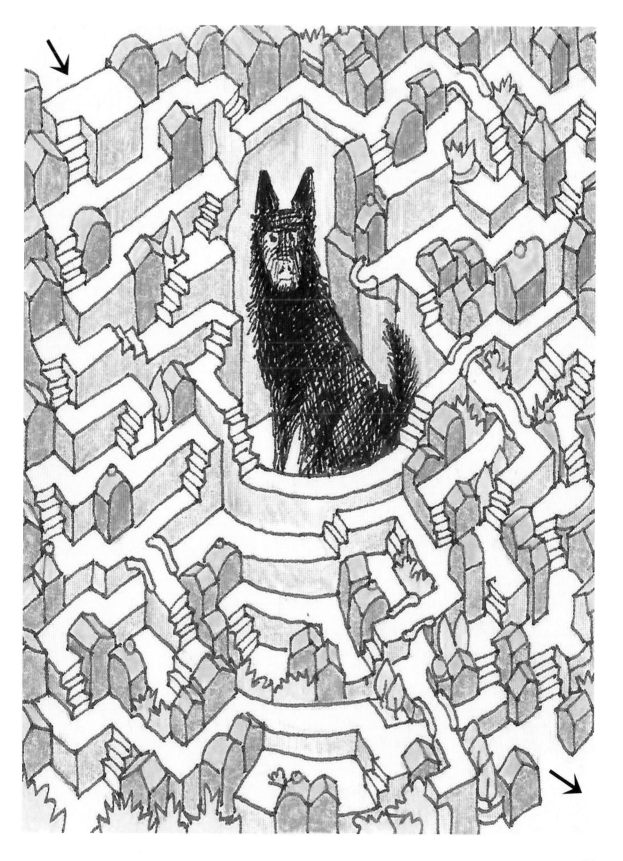

47

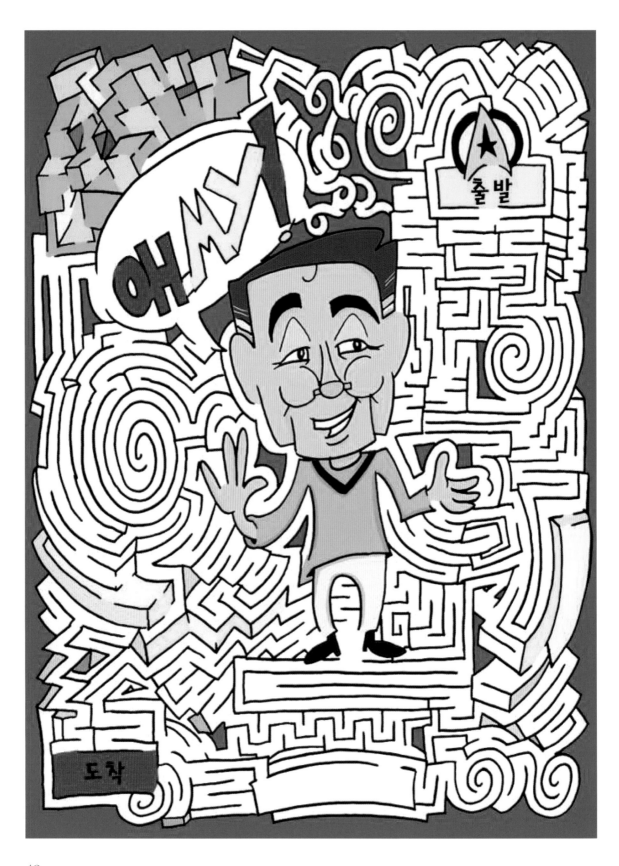

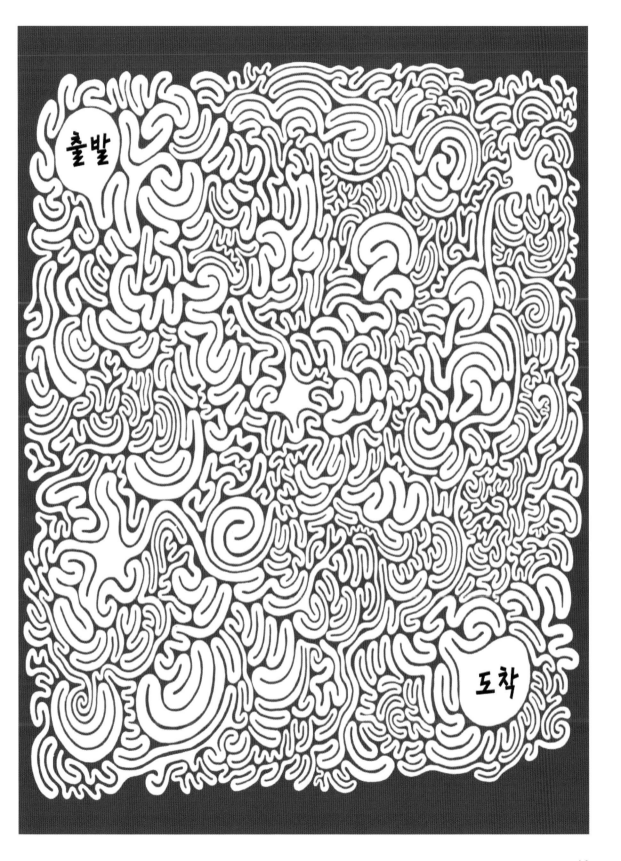

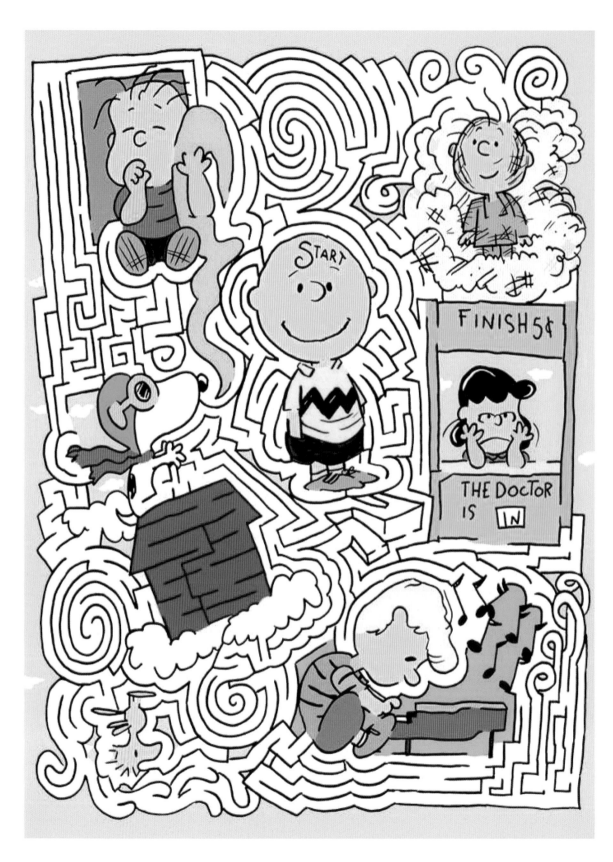

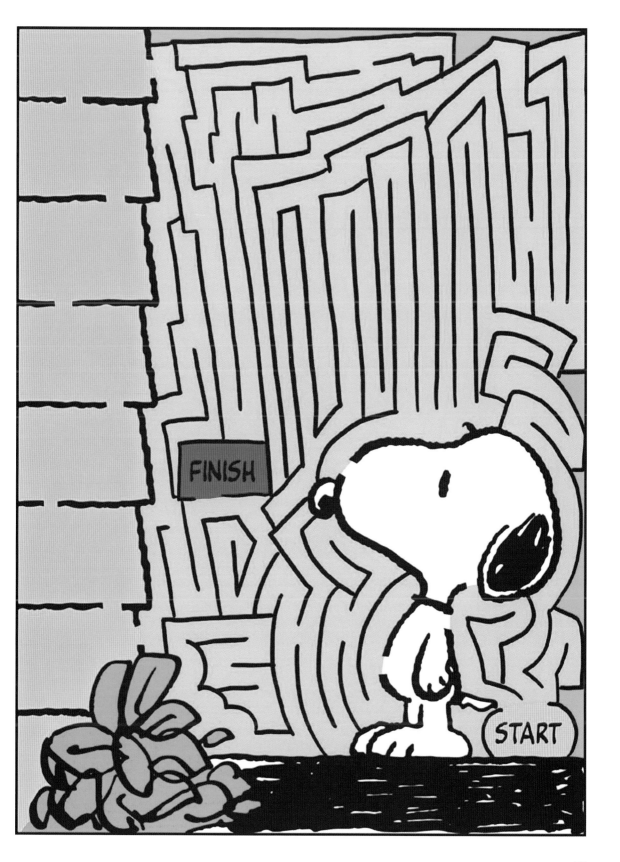

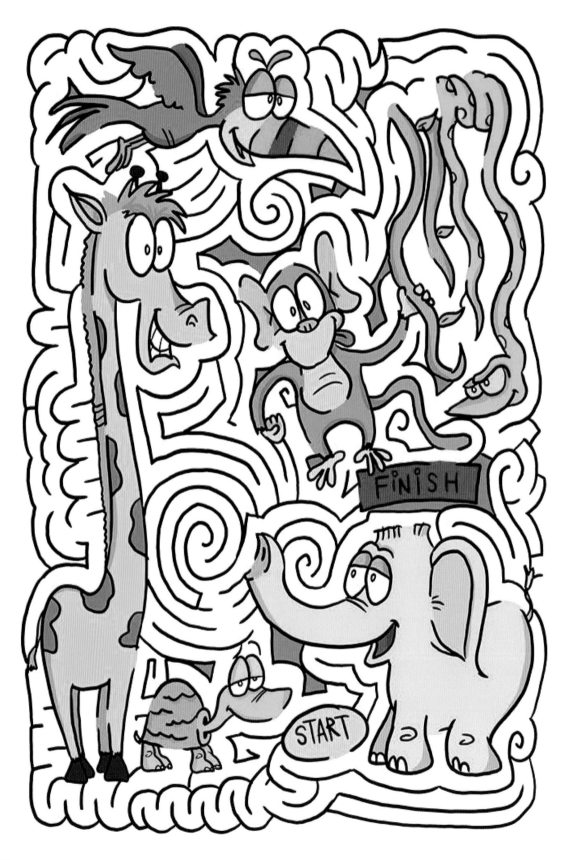

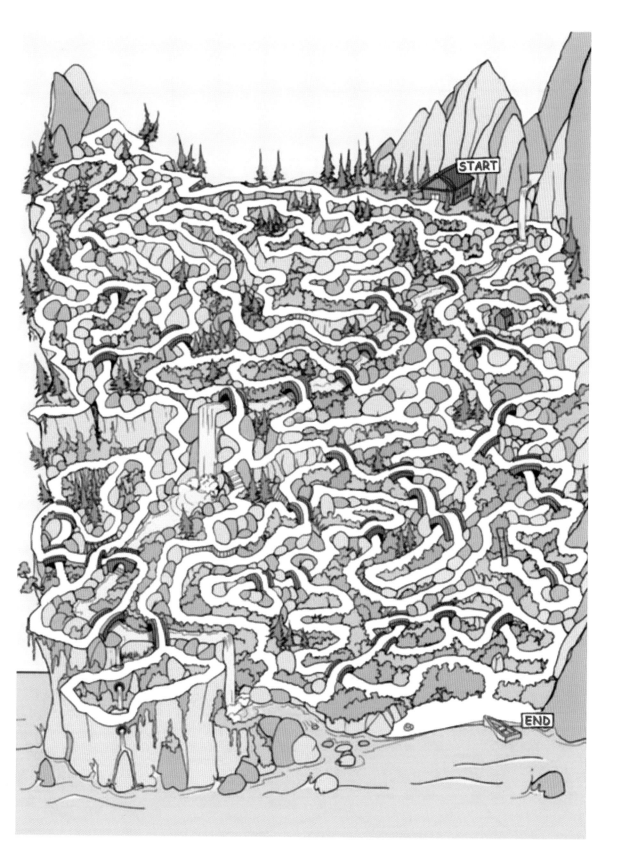

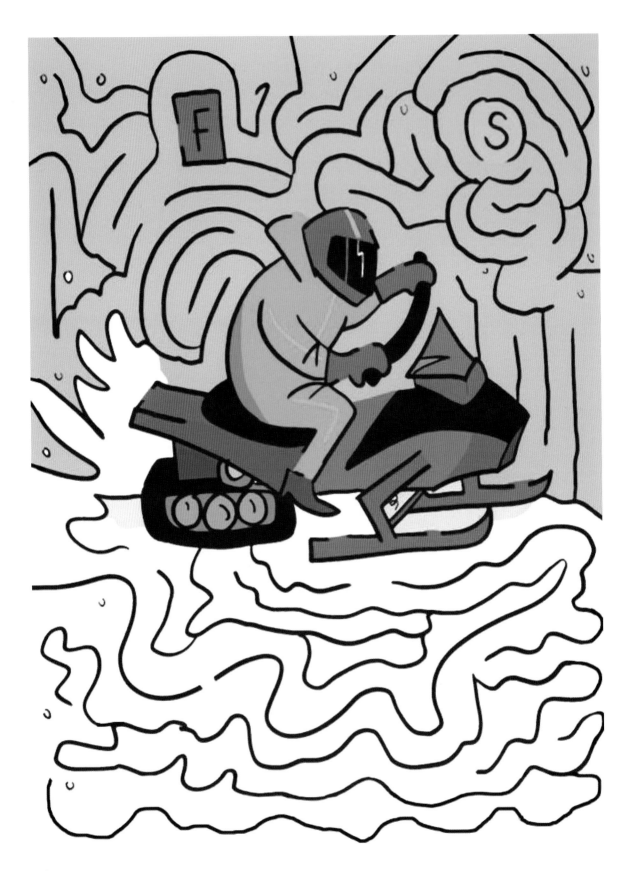

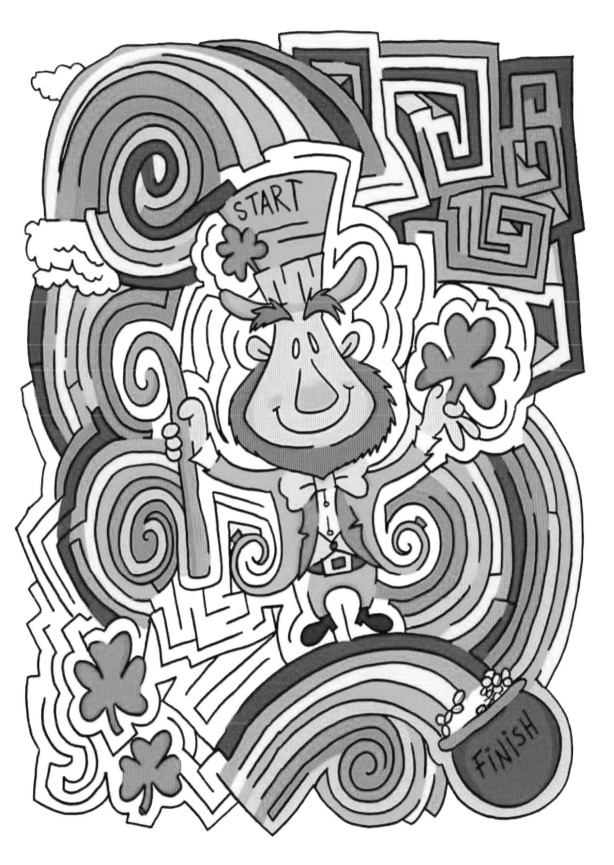

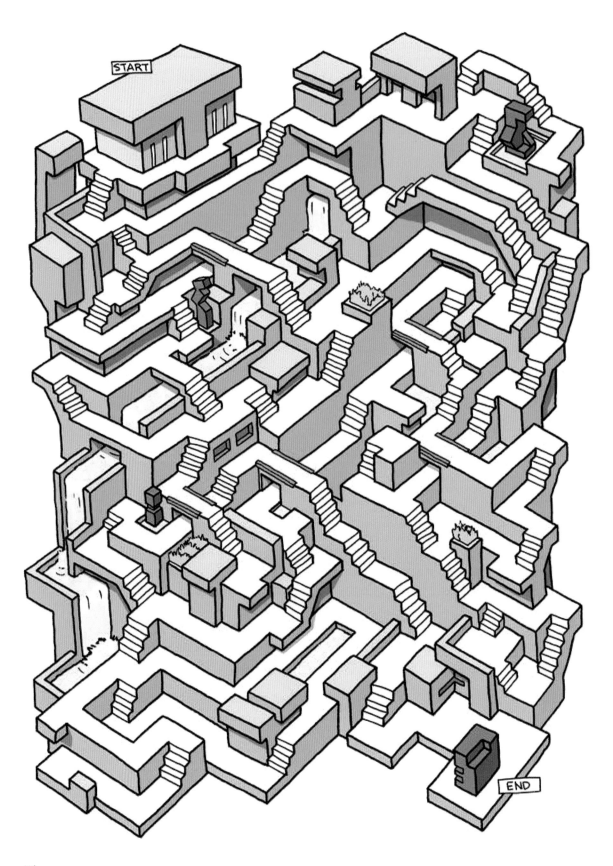

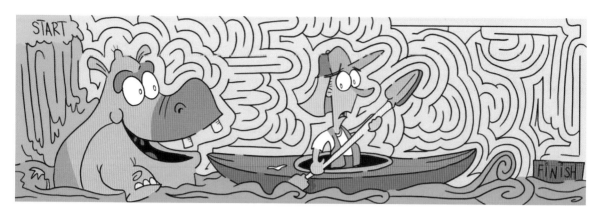

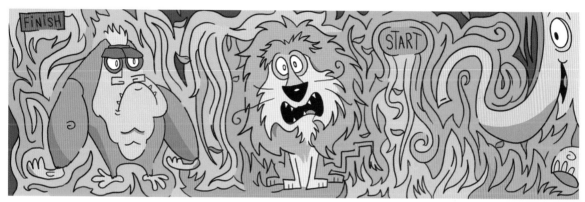

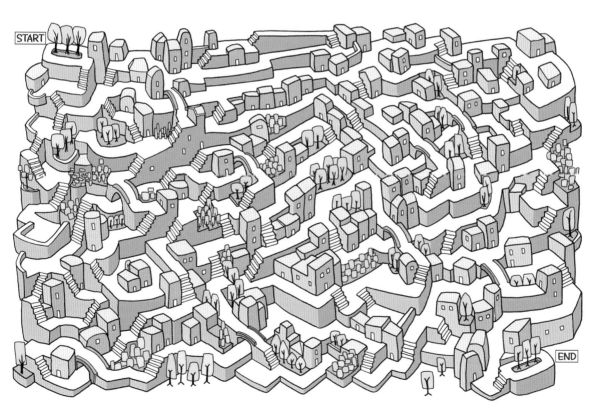

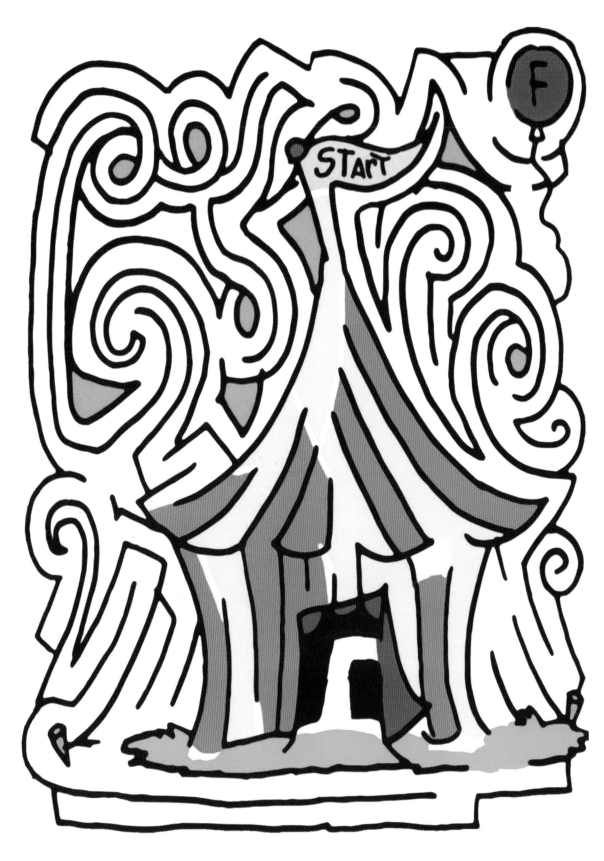

START

F

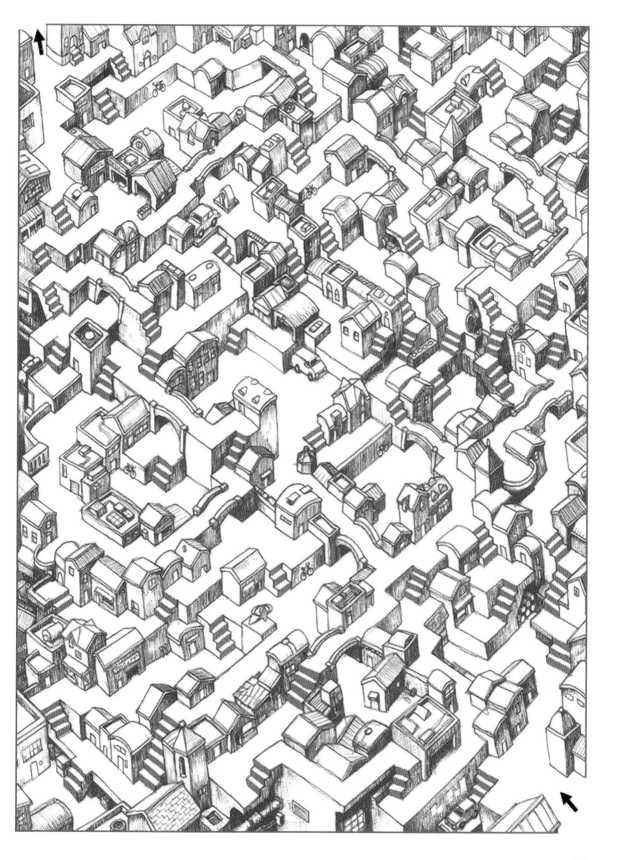

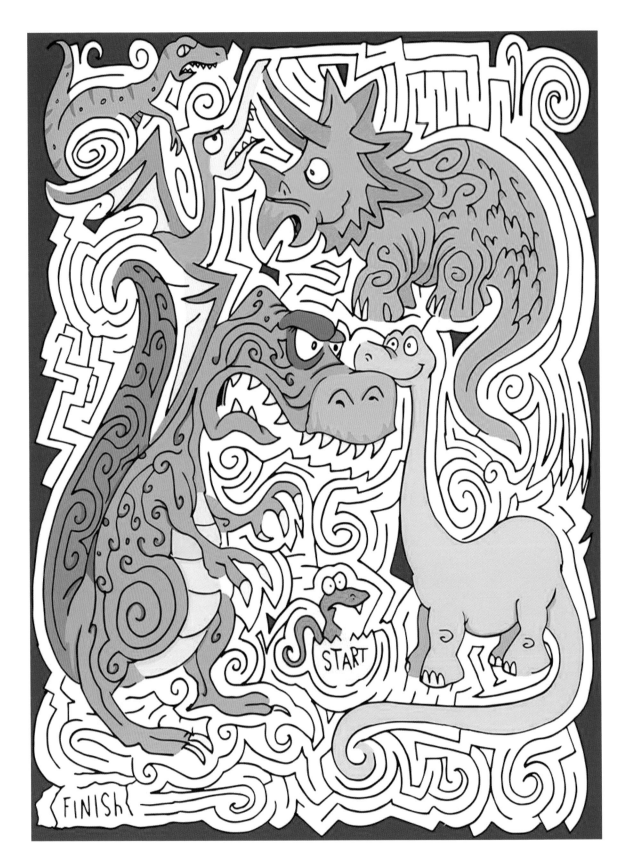

START

FINISH

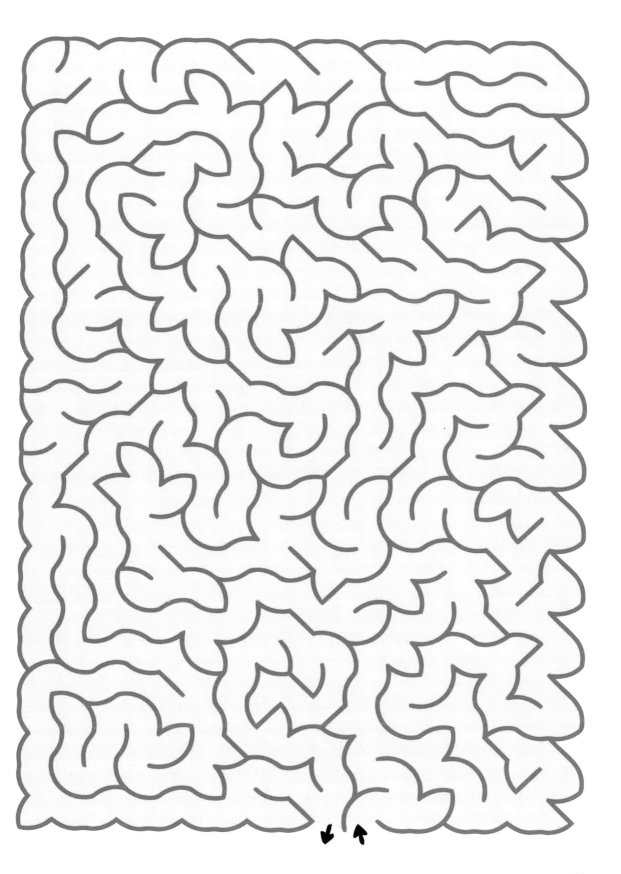

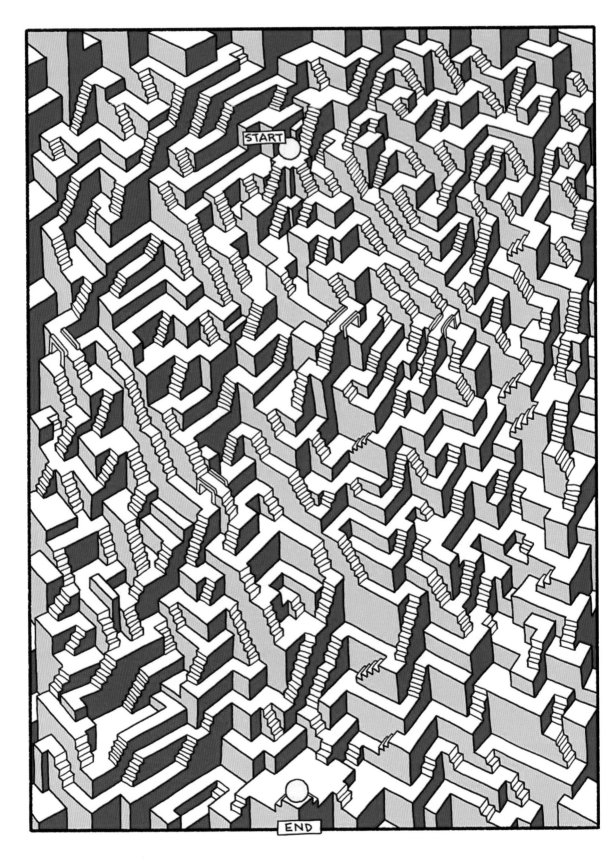

START

END

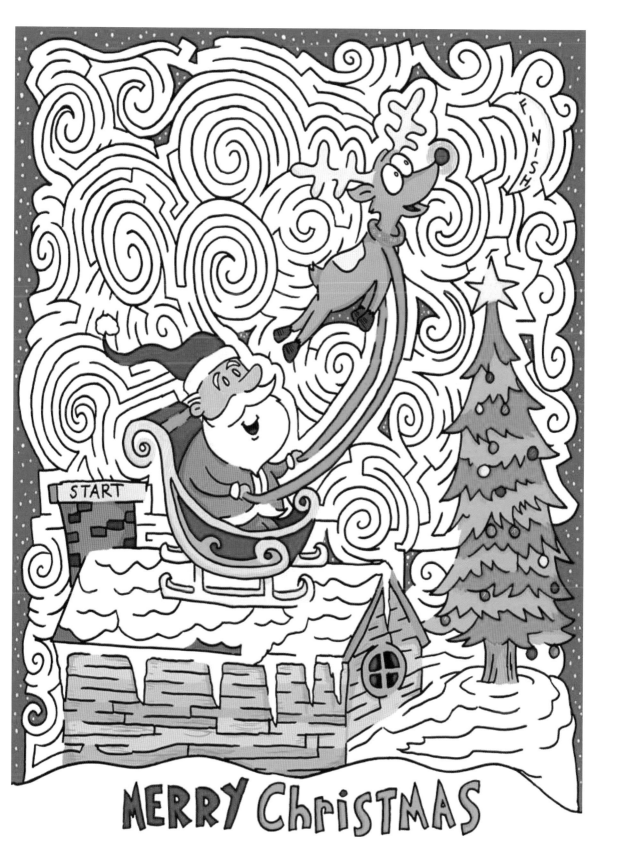

START

FINISH

MERRY Christmas

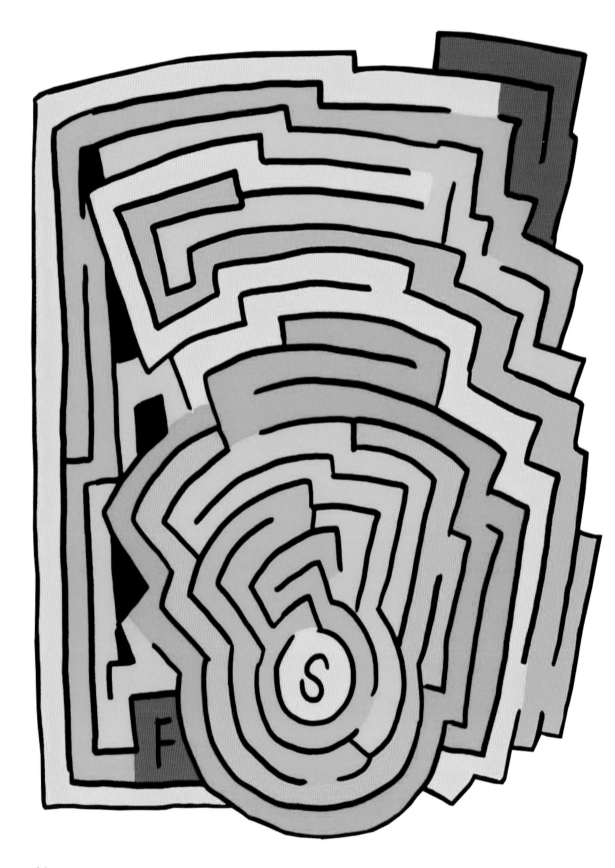

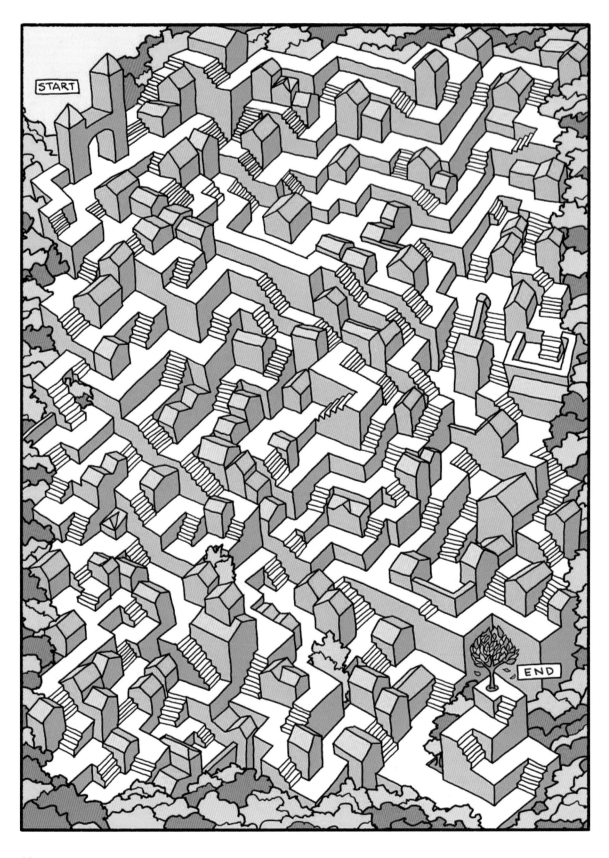

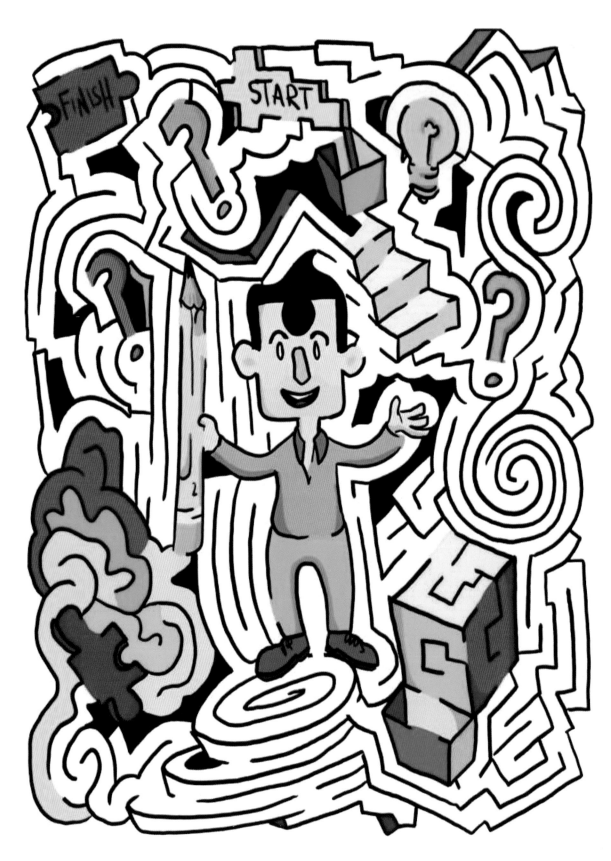

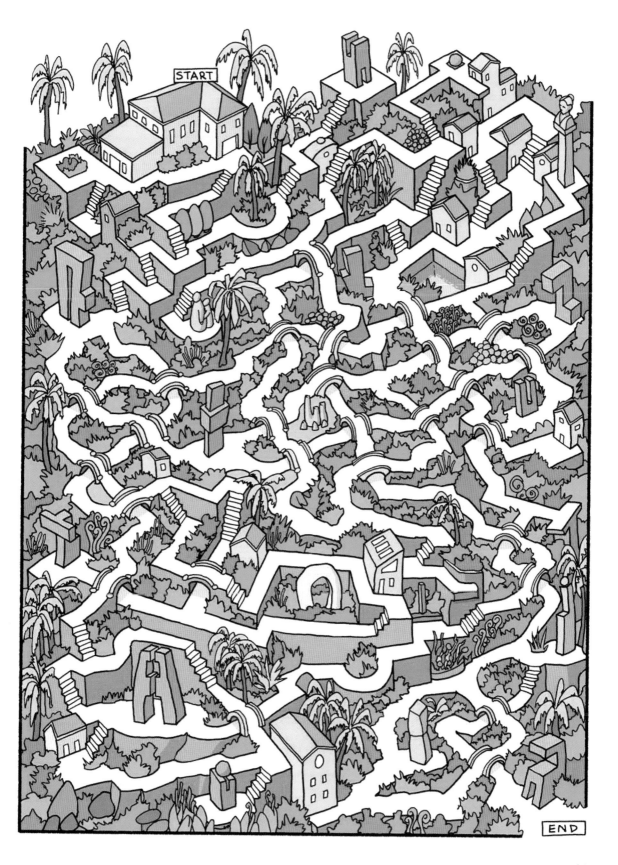

START

END

69

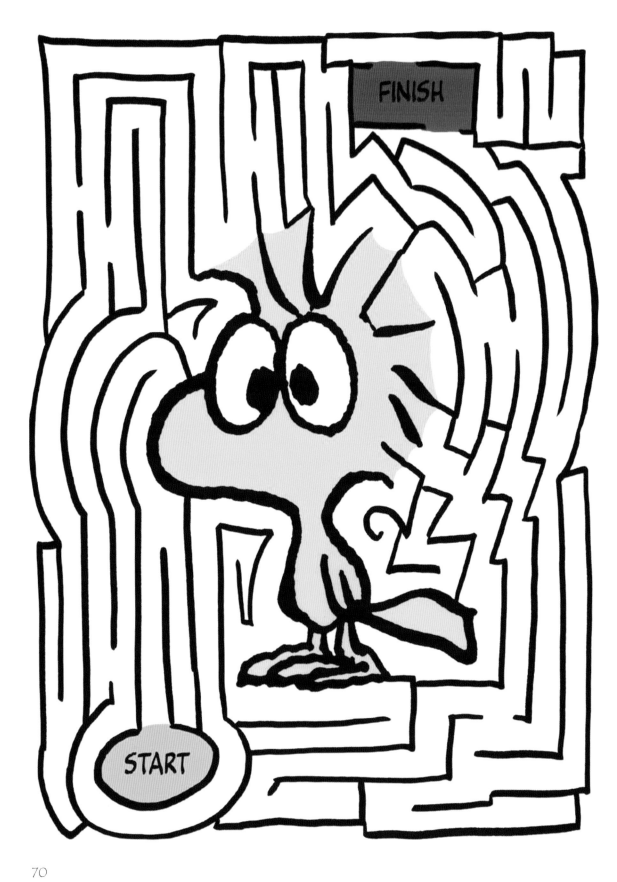

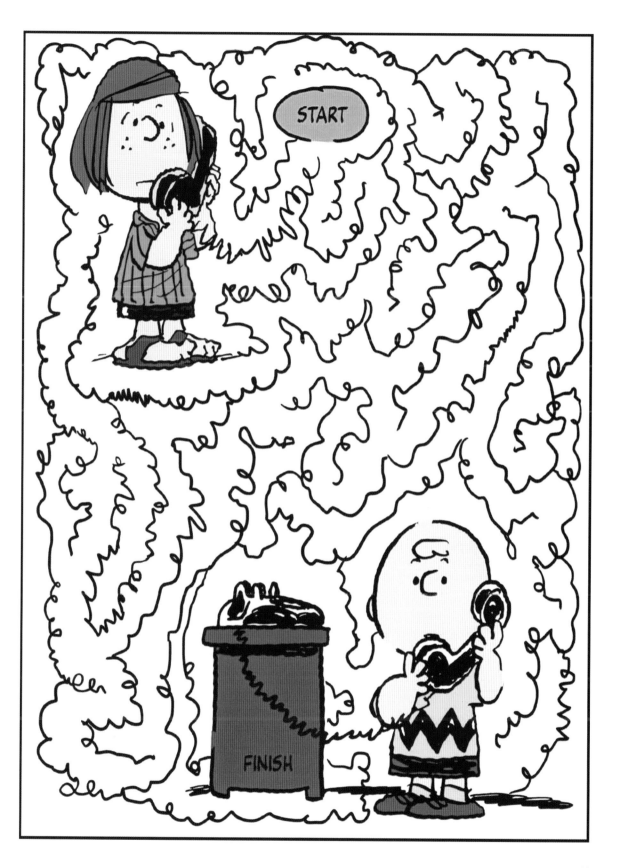

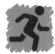 무사히 해외여행을 갈 수 있도록 도와줘~.

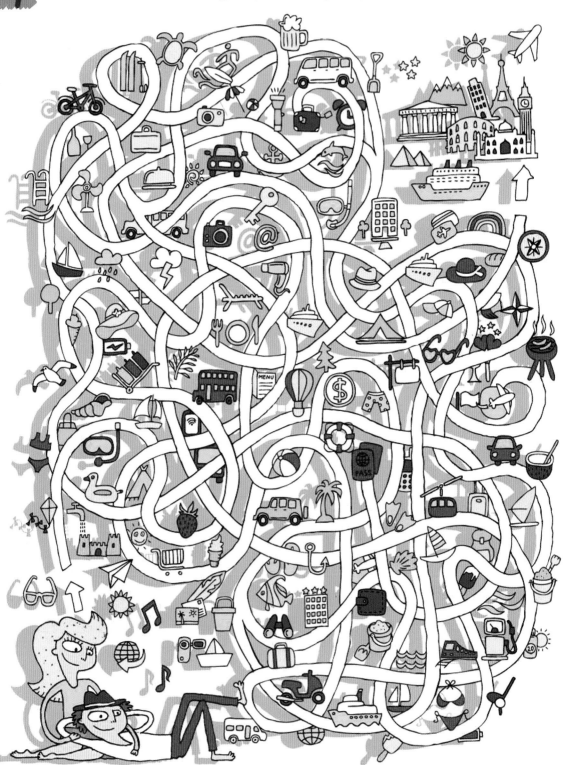

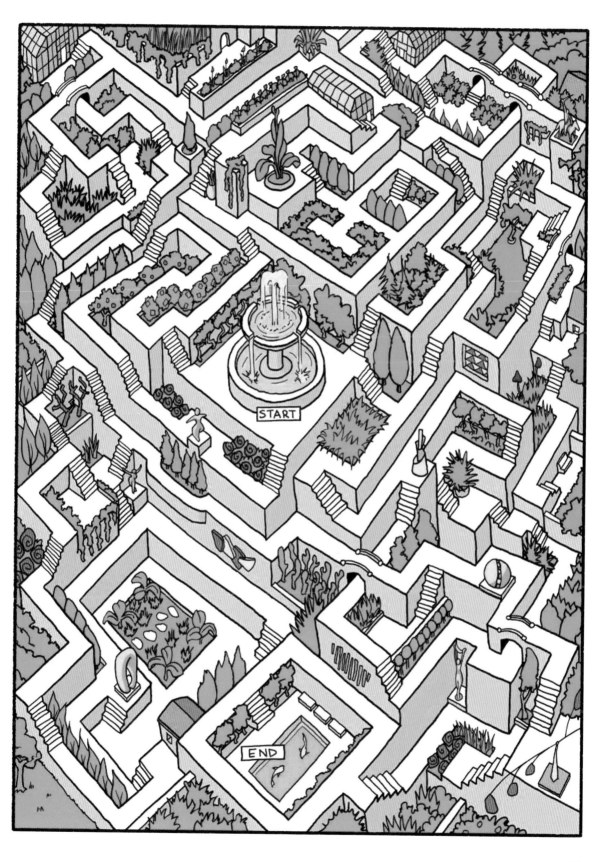

START

END

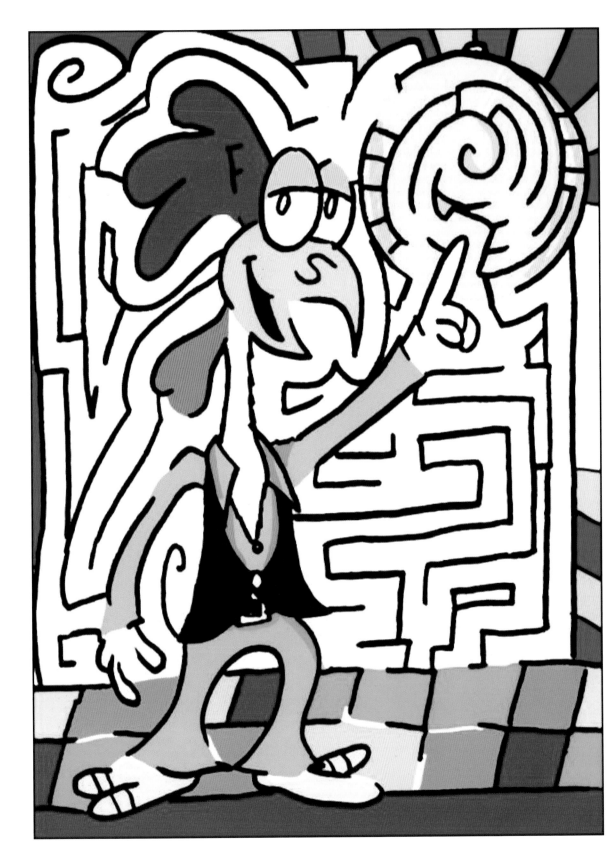

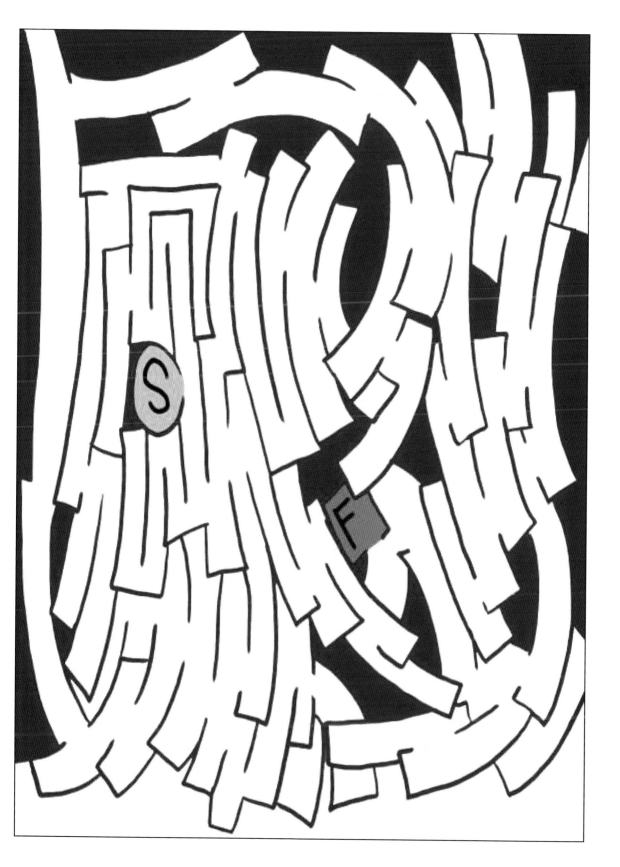

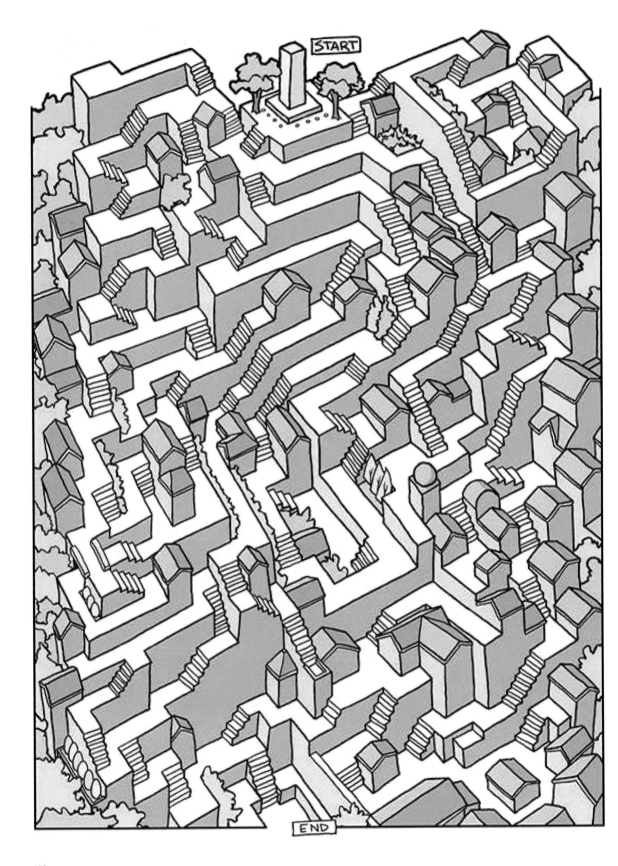

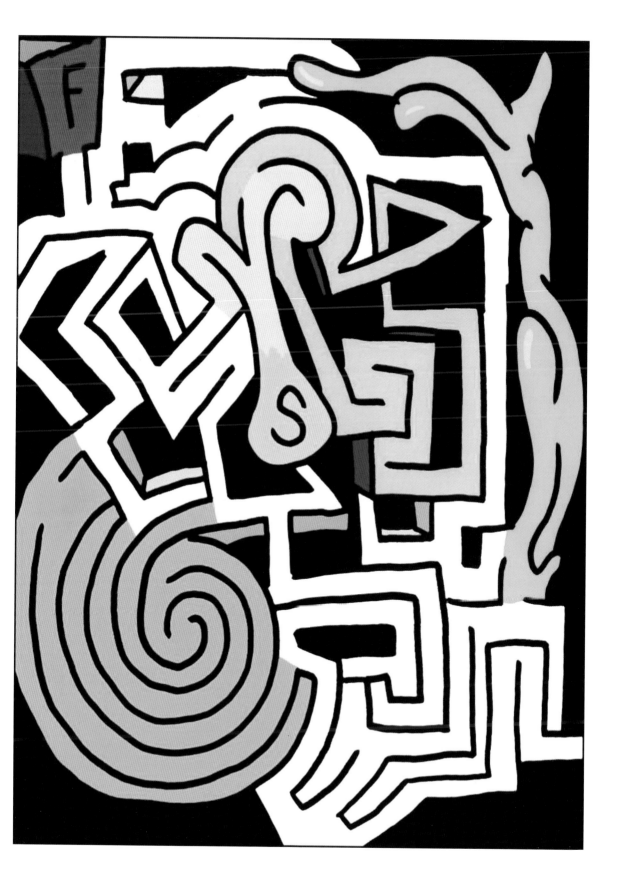

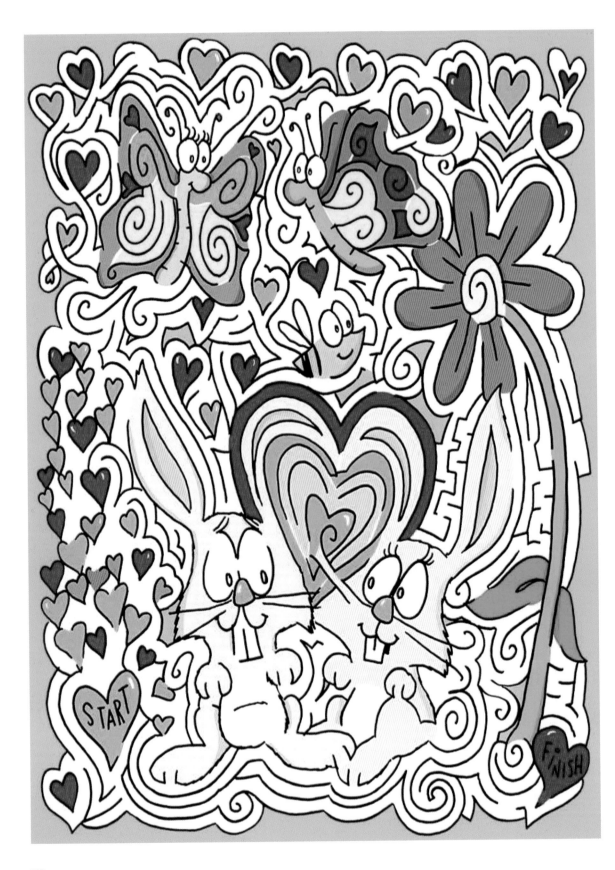

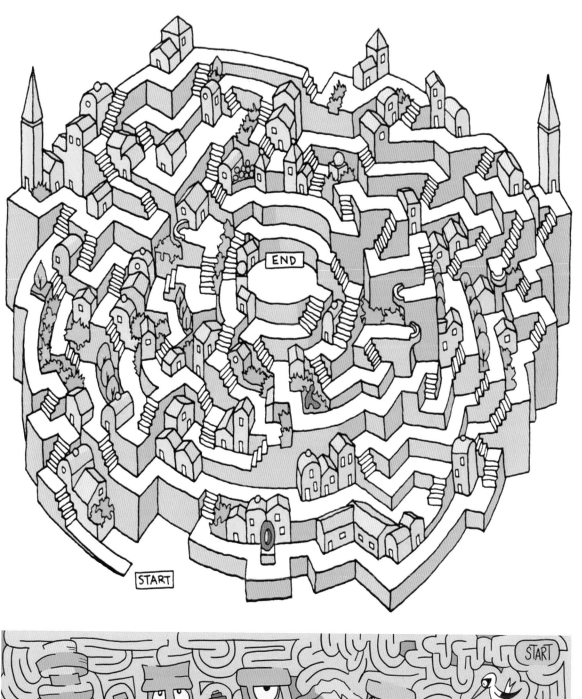

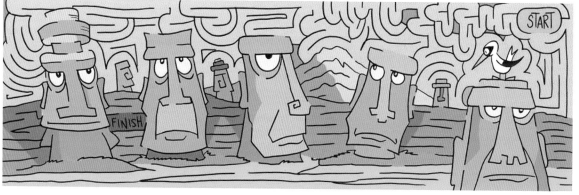

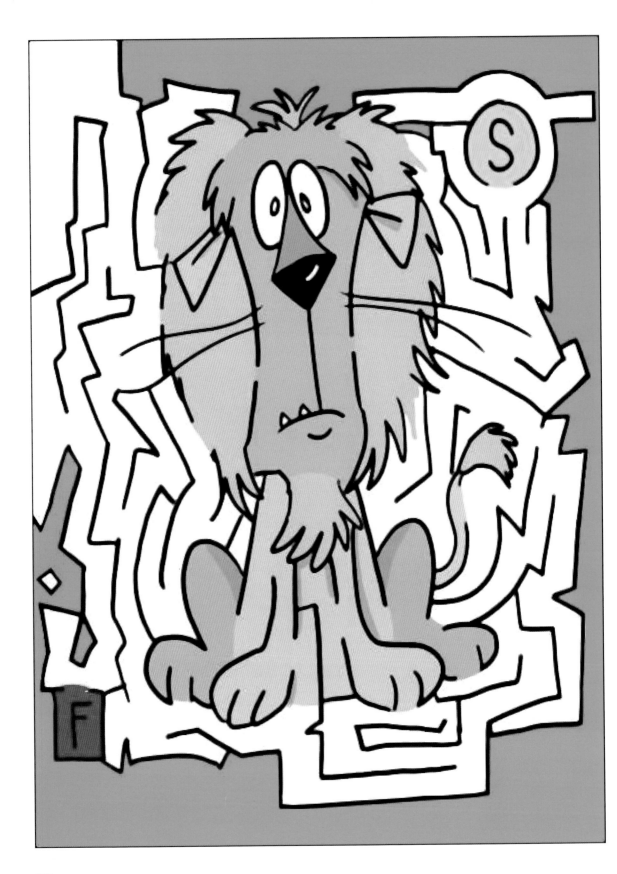

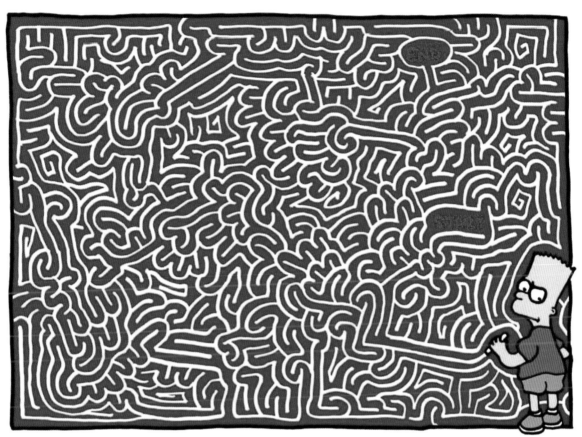

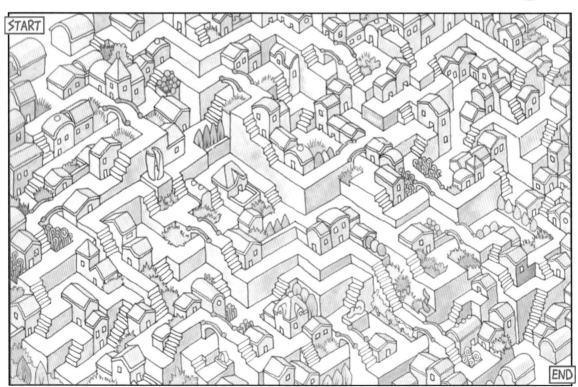

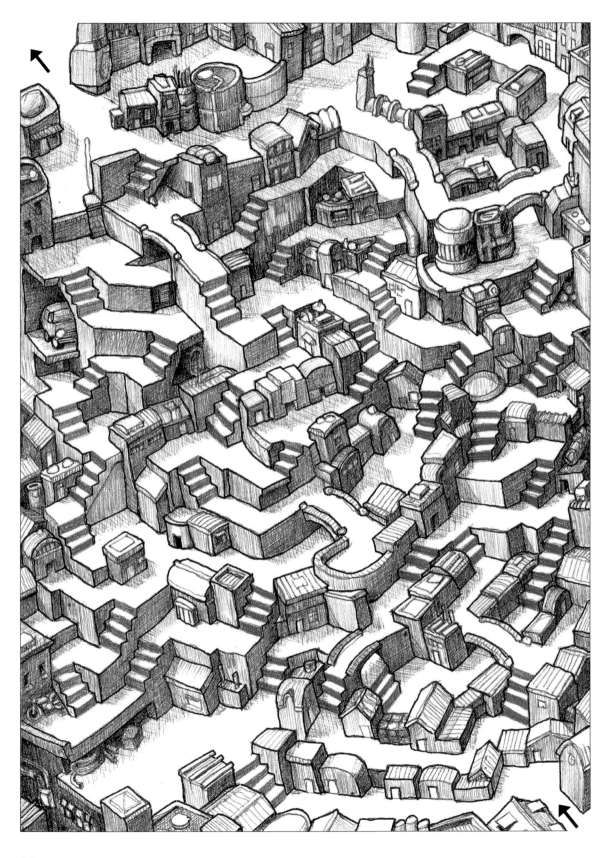

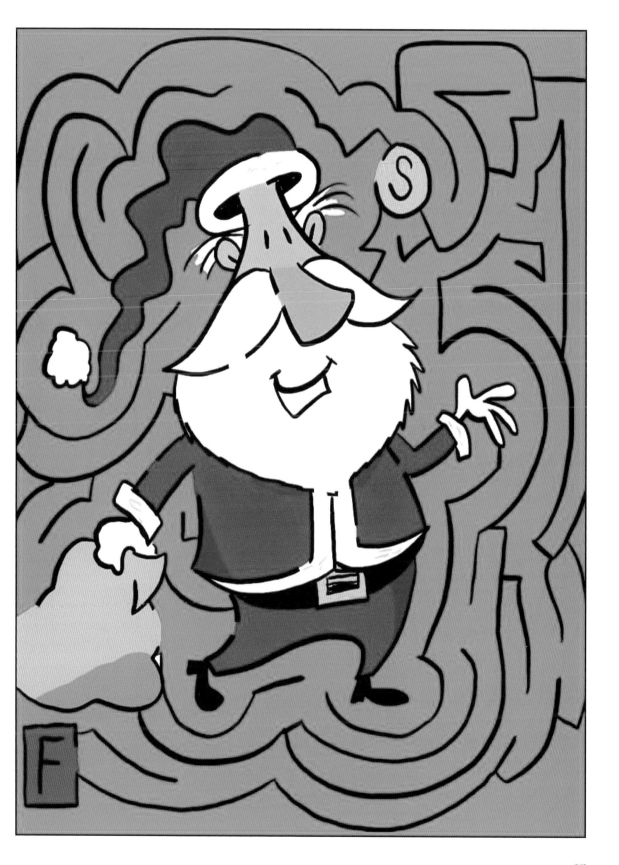

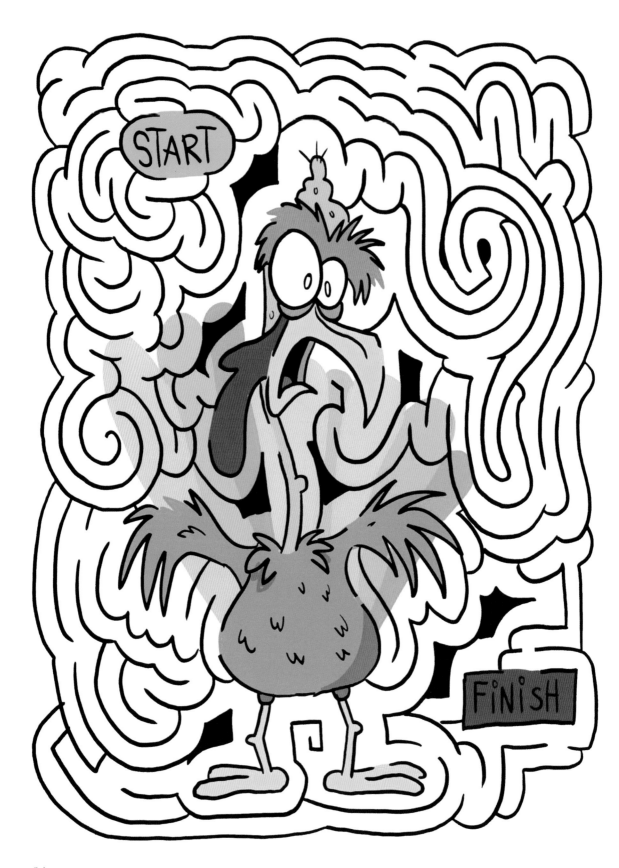

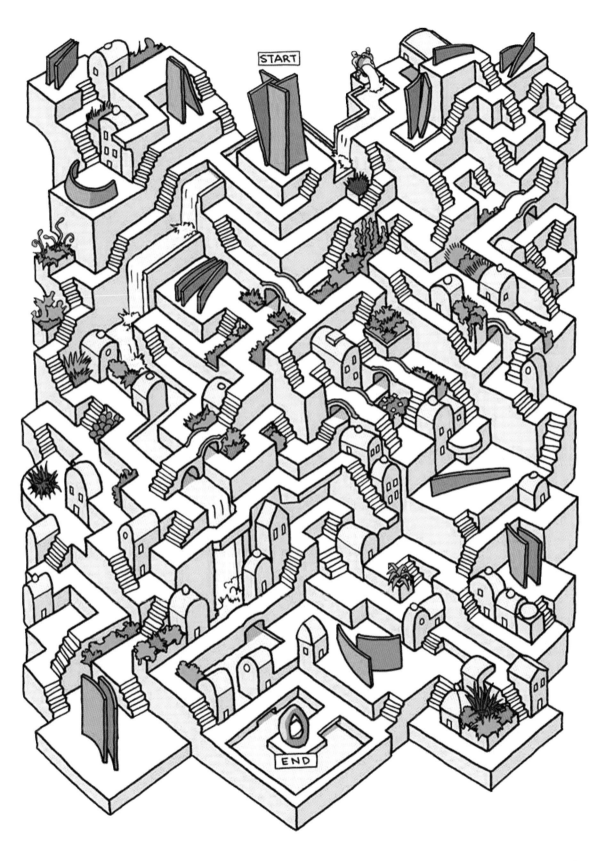

START

END

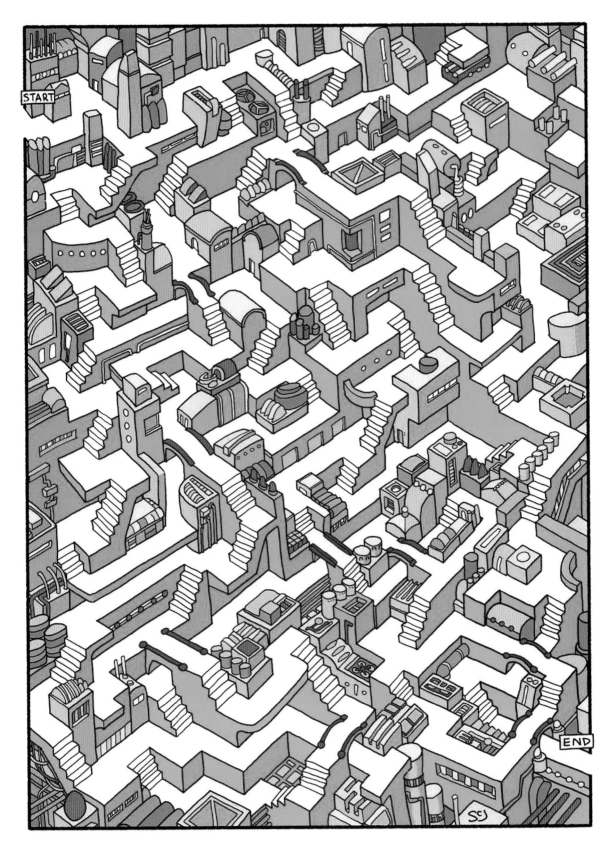

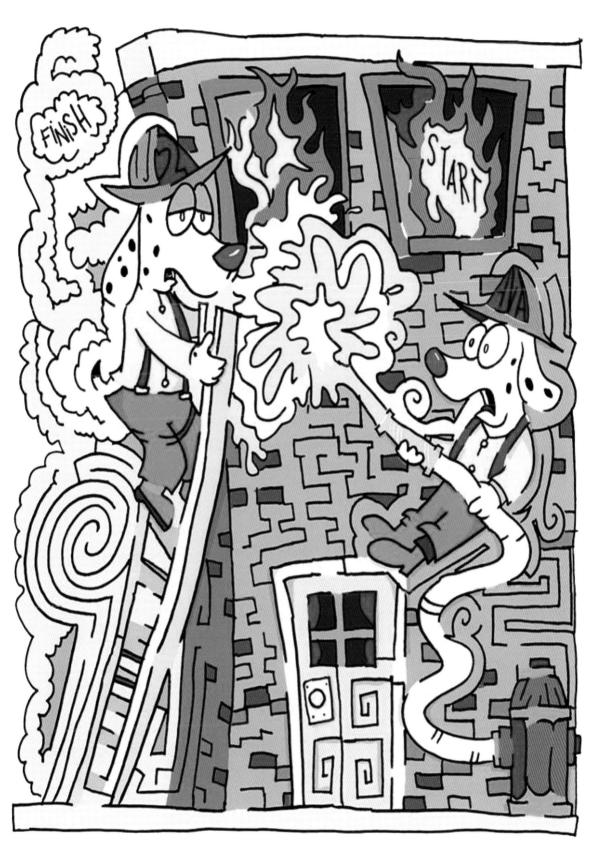

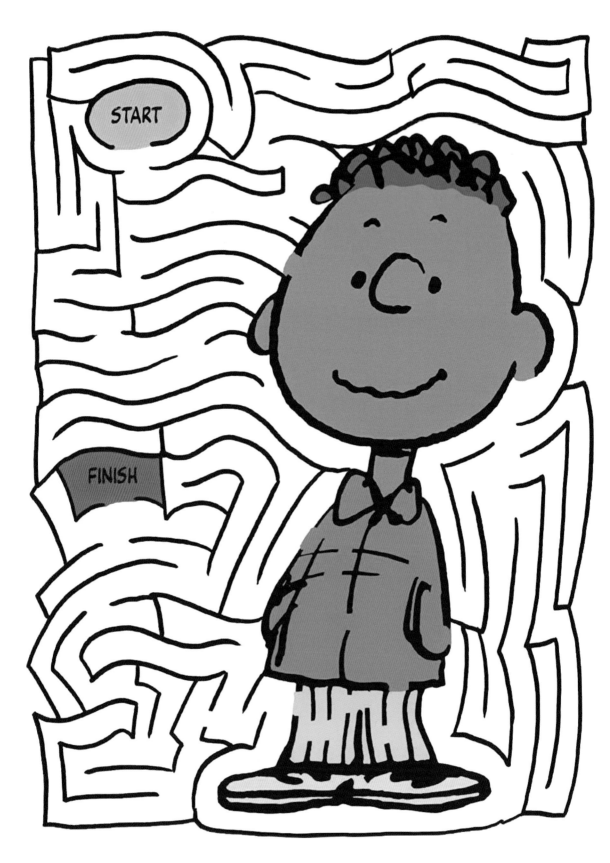

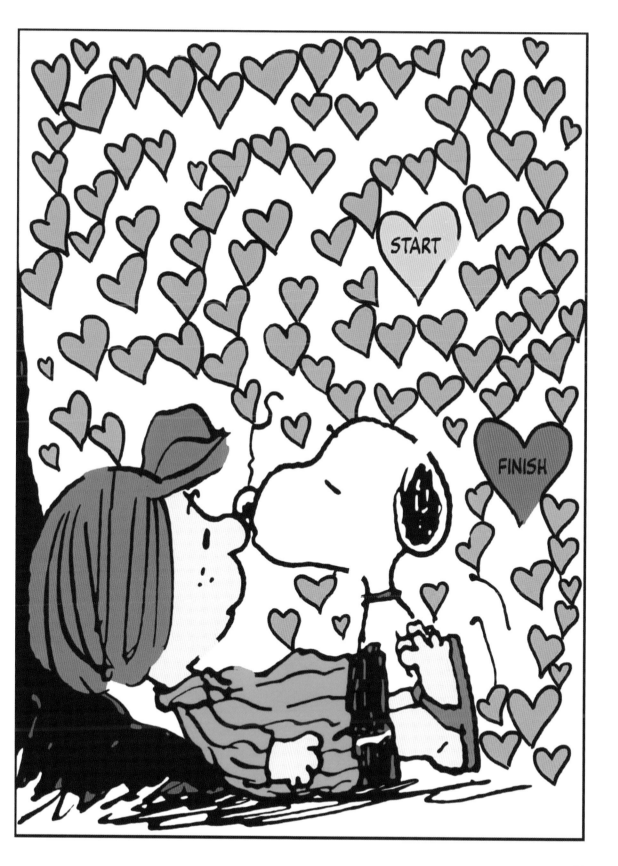

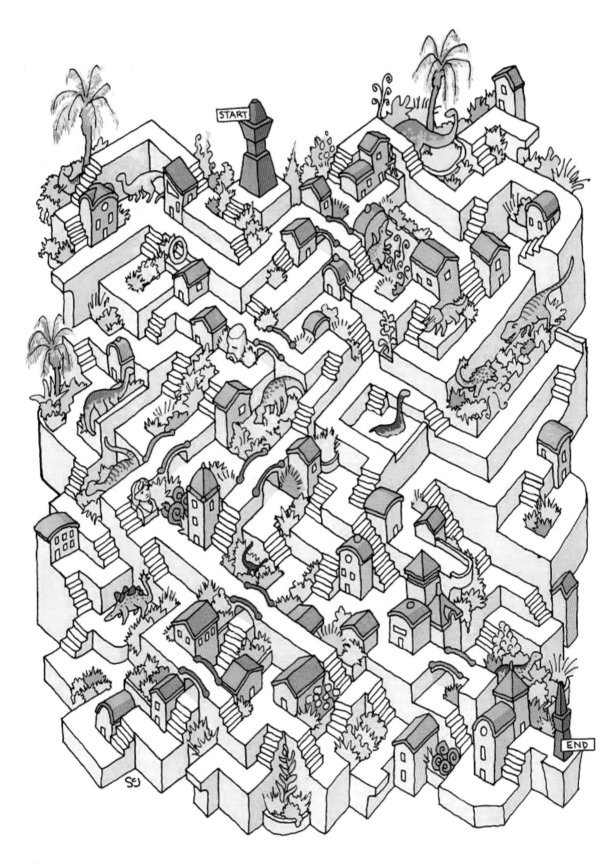

START

END

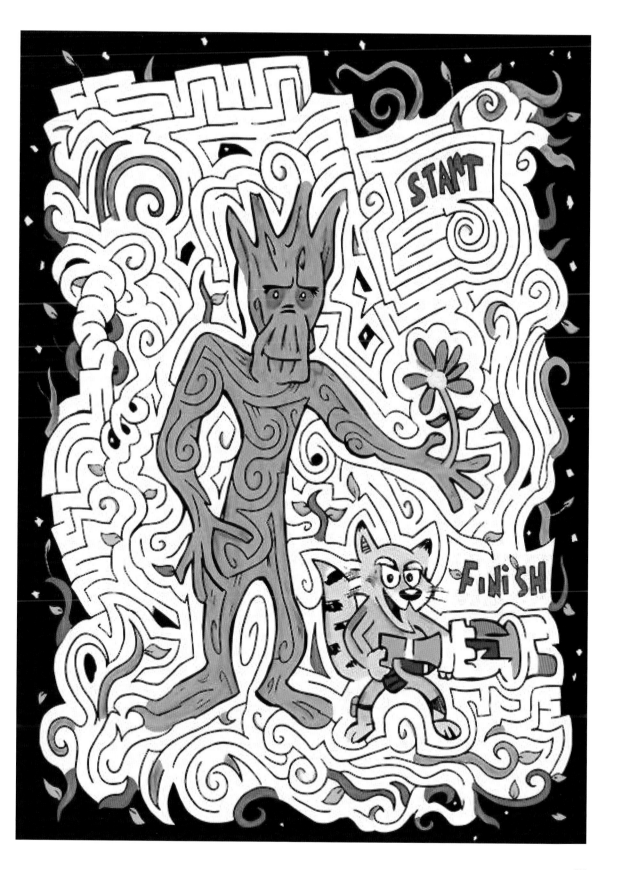

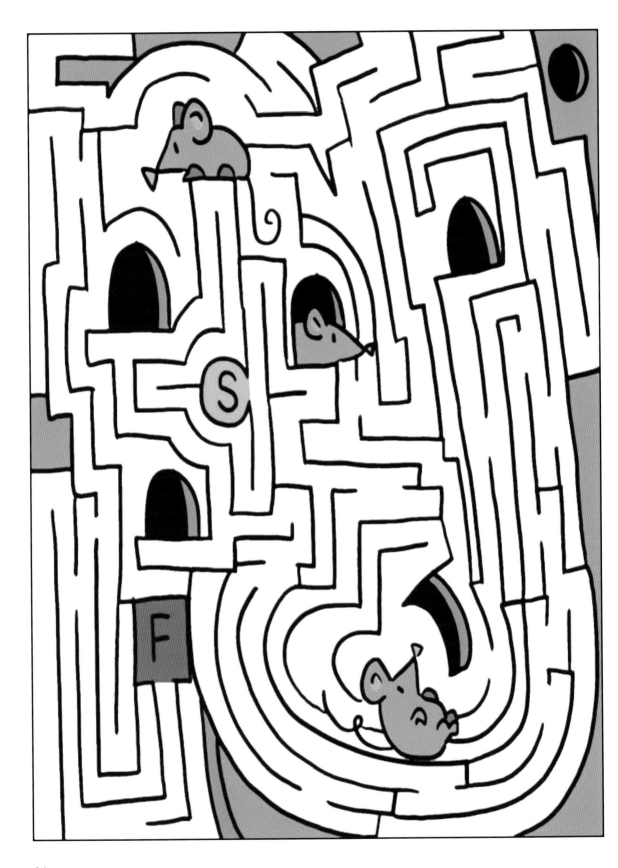

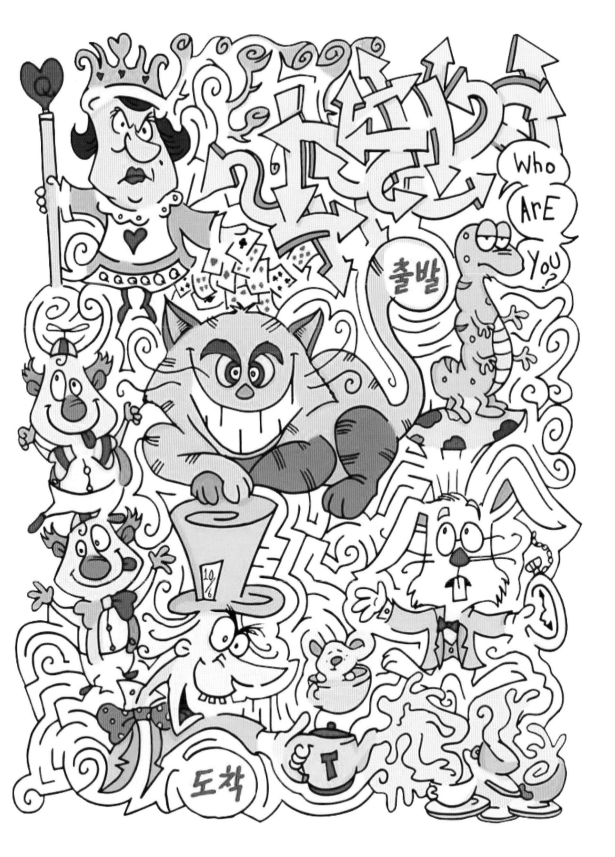

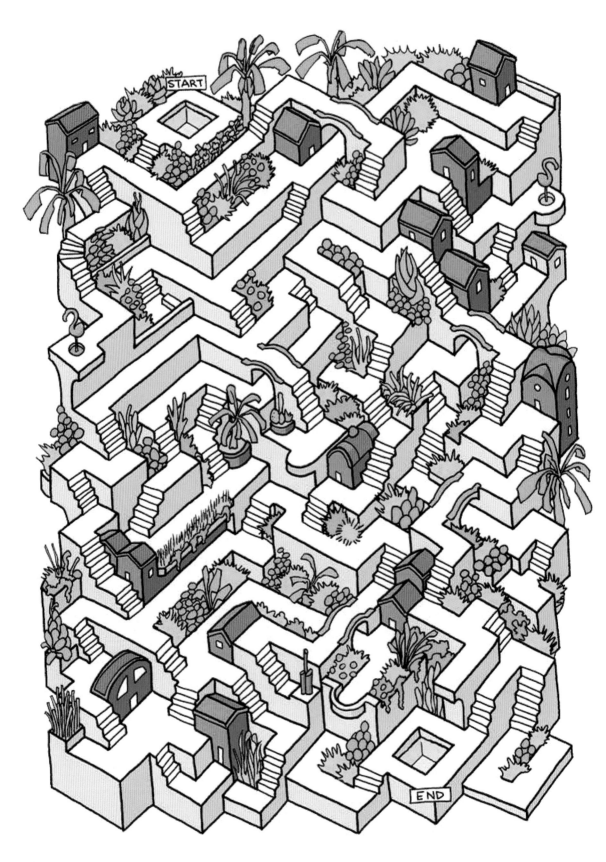

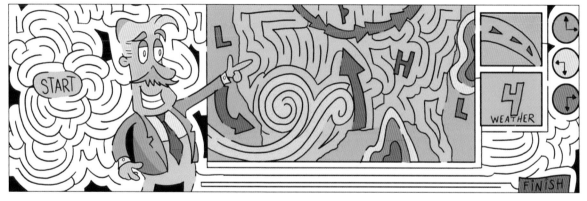

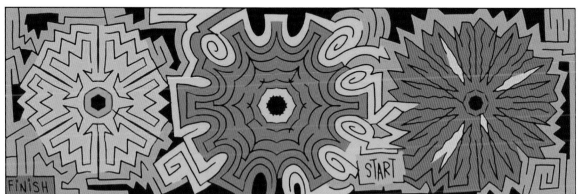

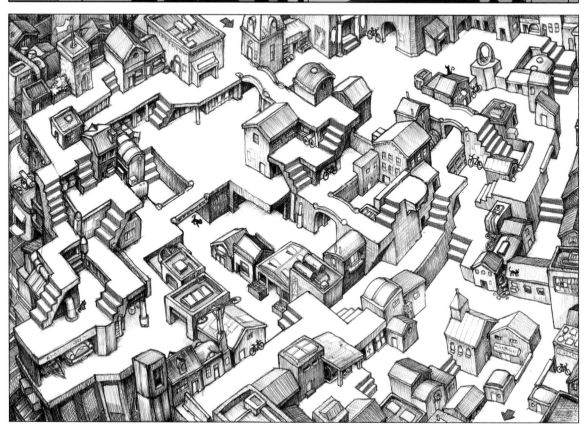

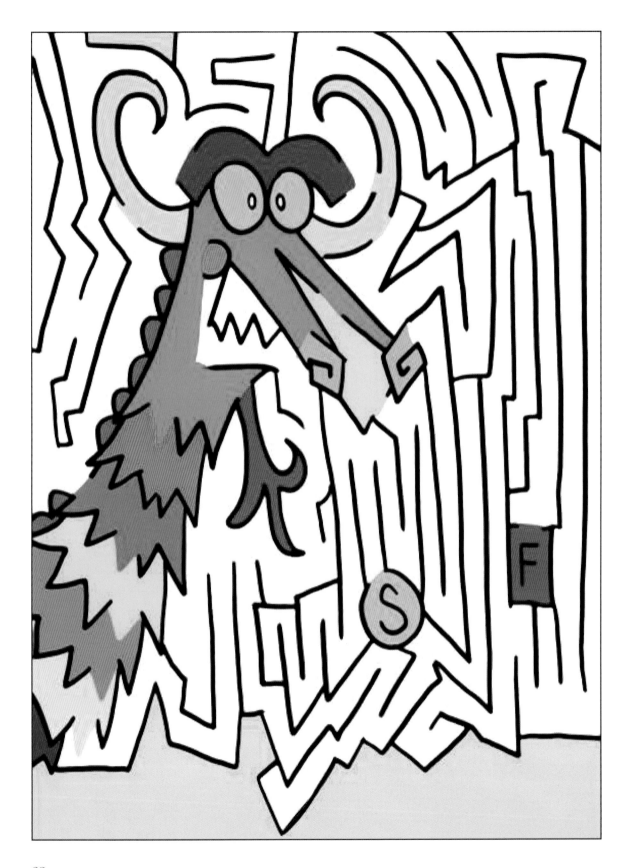

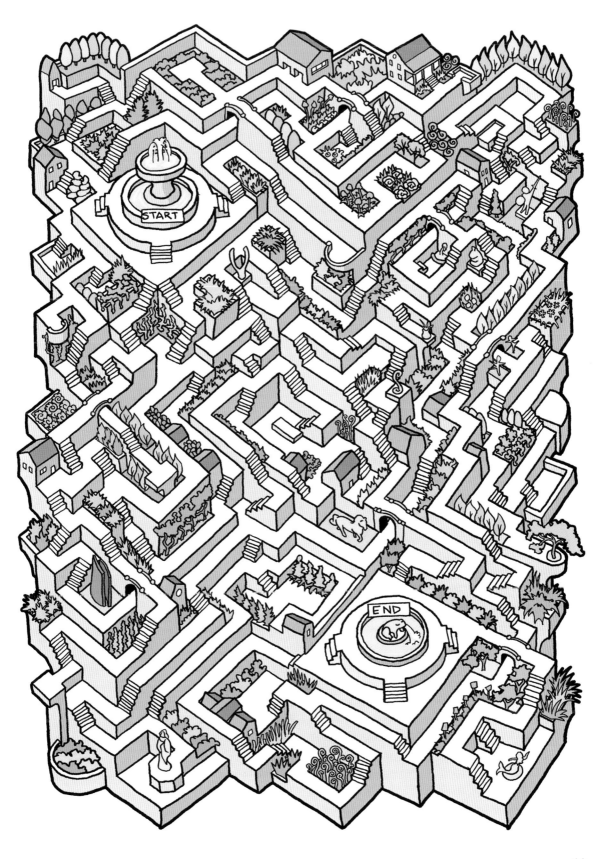

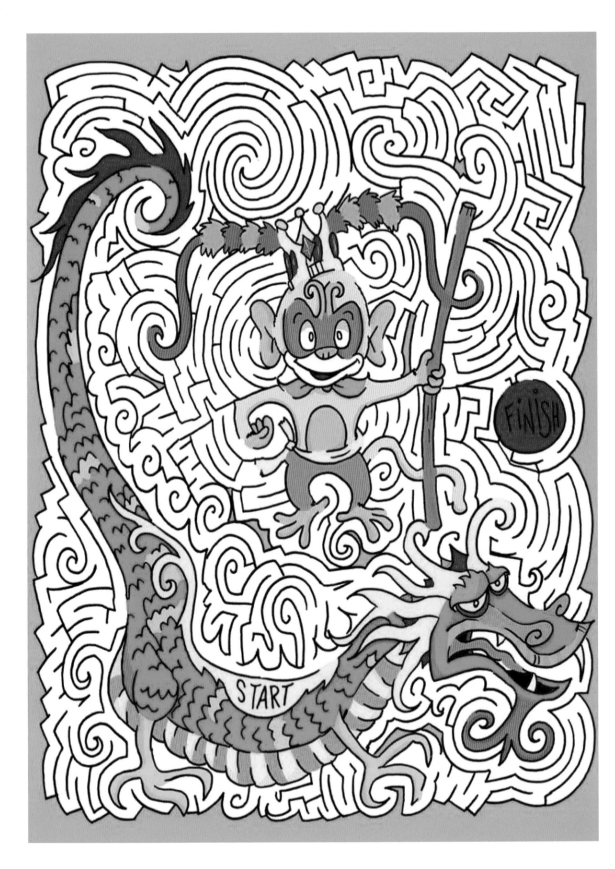

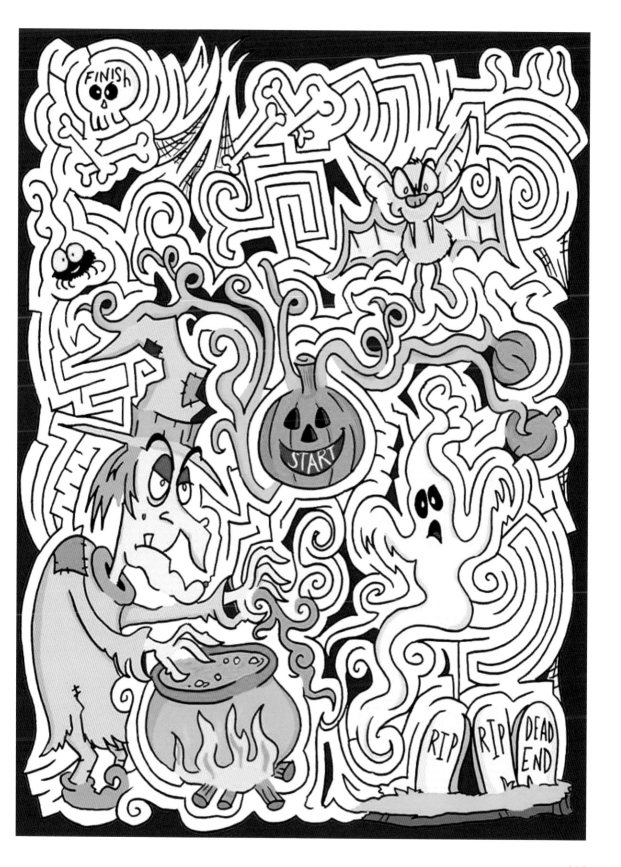

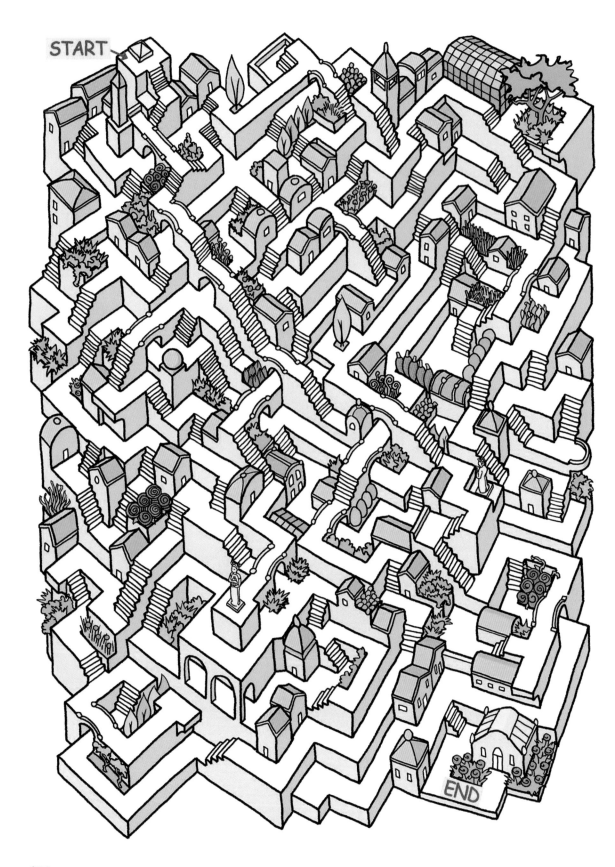

START

END

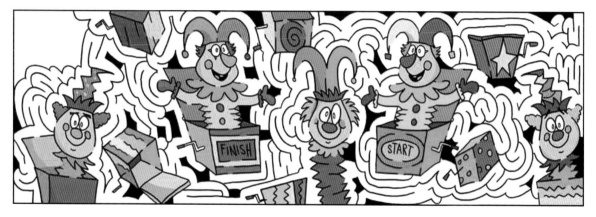

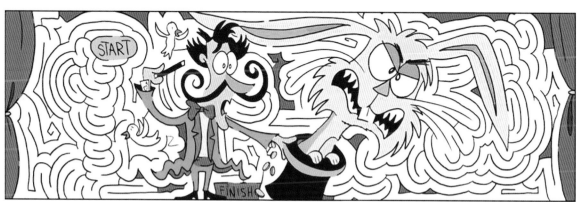

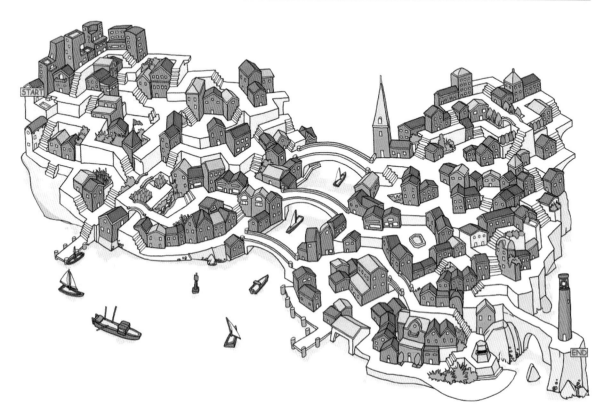

미로 찾기 정답

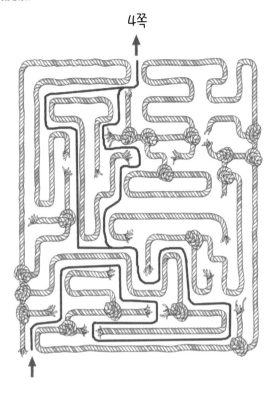

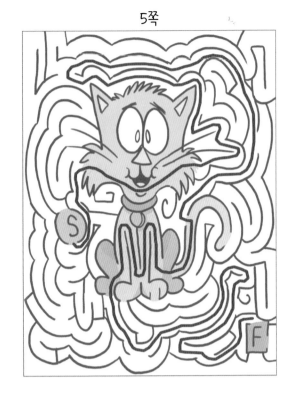

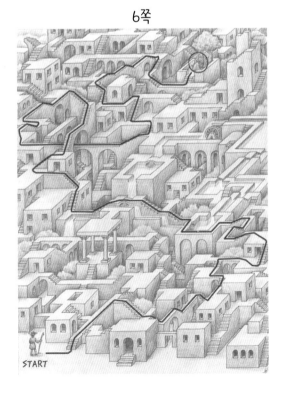

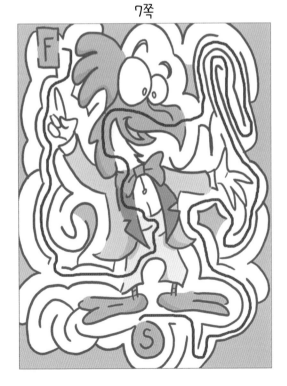

8쪽

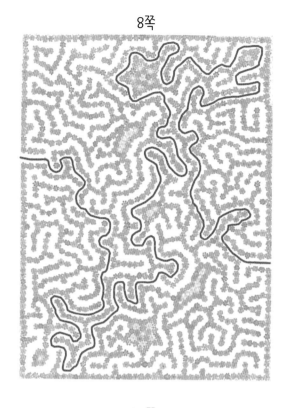

9쪽

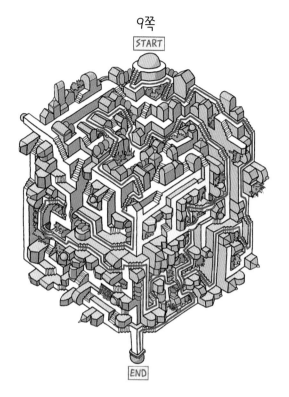

10쪽

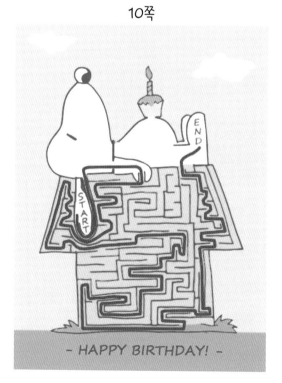

11쪽

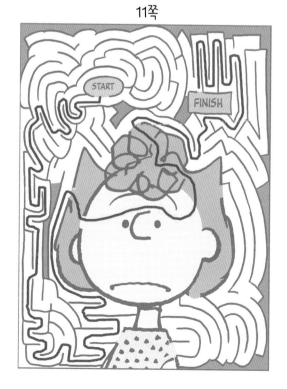

12쪽

13쪽

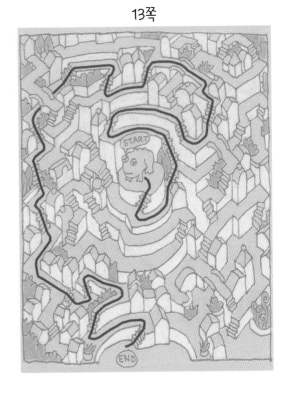

14쪽

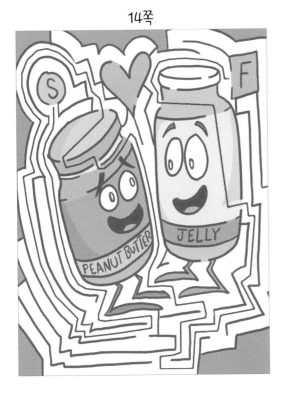

15쪽

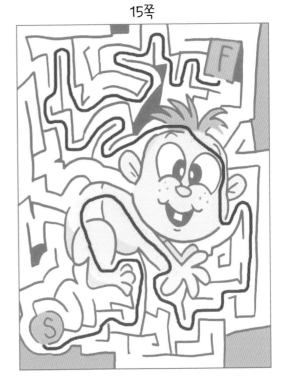

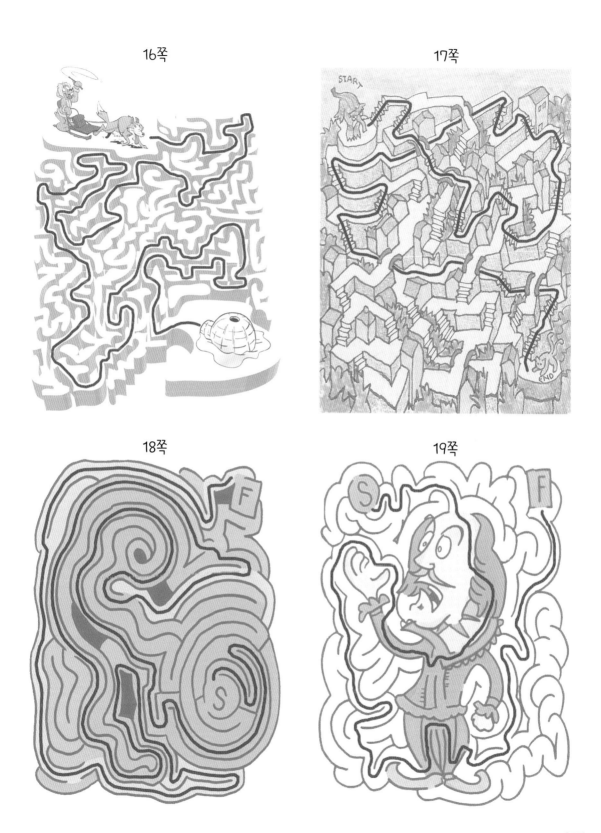

16쪽

17쪽

18쪽

19쪽

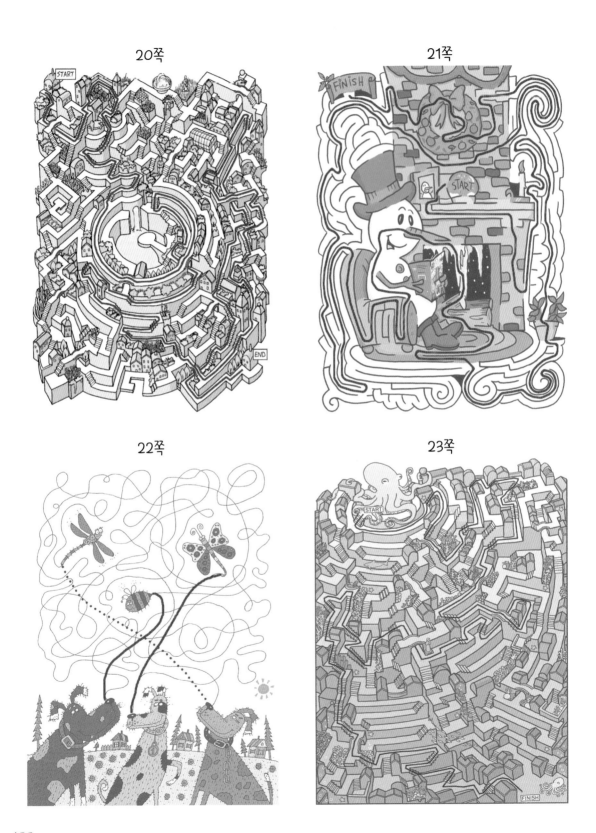

20쪽

21쪽

22쪽

23쪽

24쪽

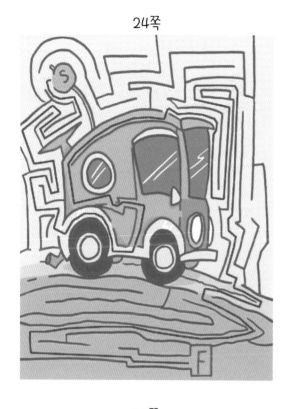

25쪽

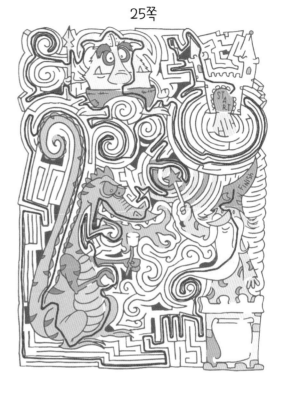

26쪽

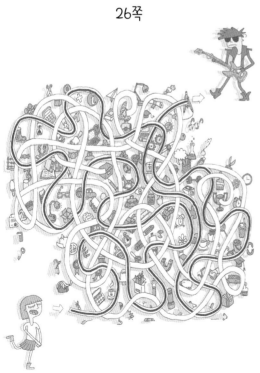

27쪽

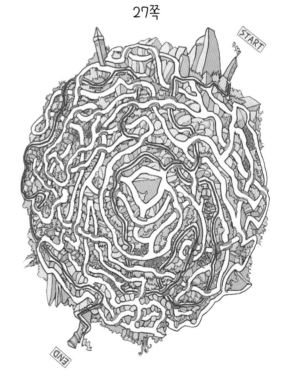

28쪽

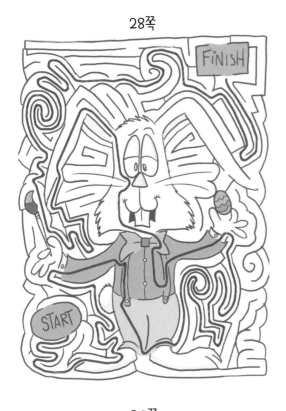

29쪽

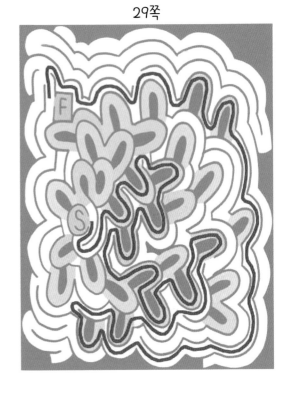

30쪽

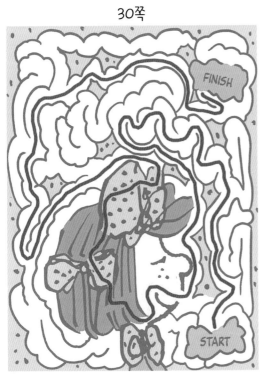

31쪽

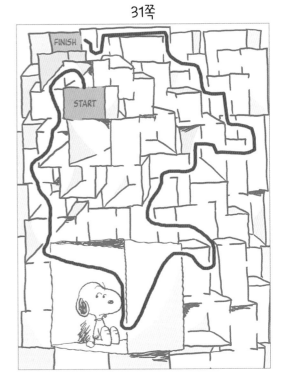

32쪽

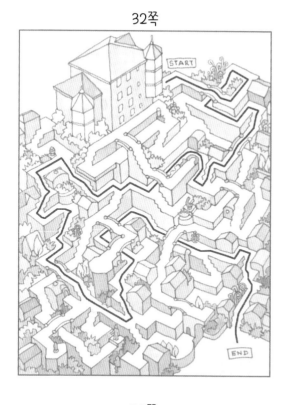

33쪽

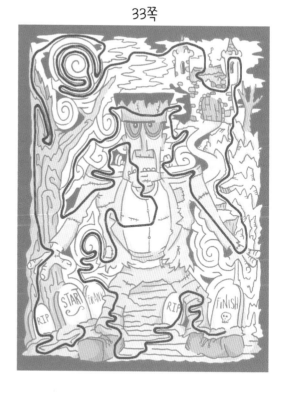

34쪽

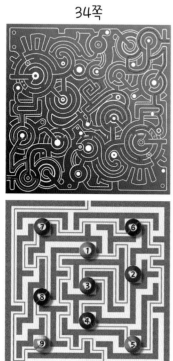

35쪽

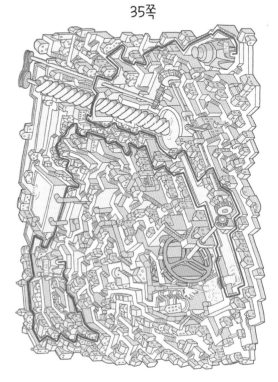

36쪽

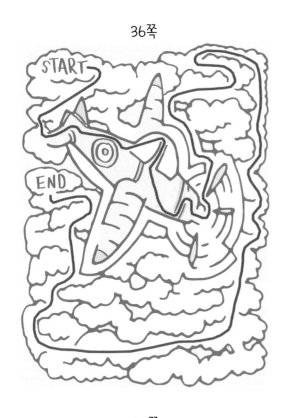

37쪽

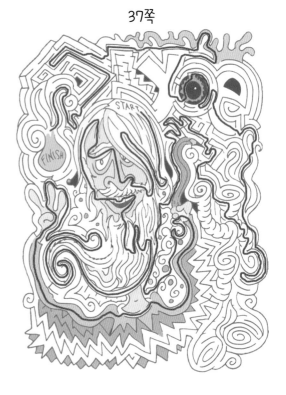

38쪽

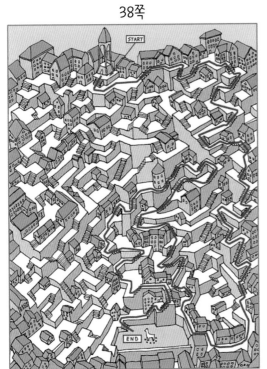

39쪽

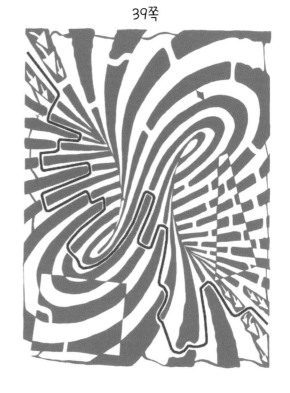

40쪽

41쪽

42쪽

43쪽

44쪽

45쪽

46쪽

47쪽

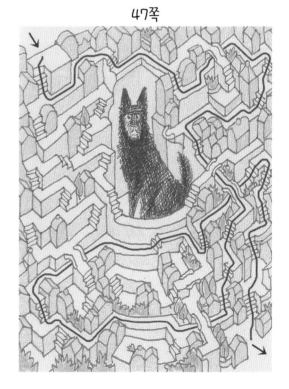

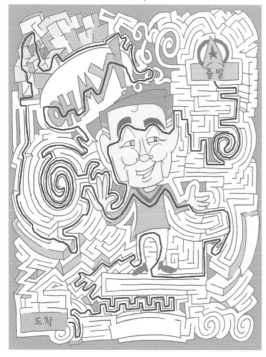

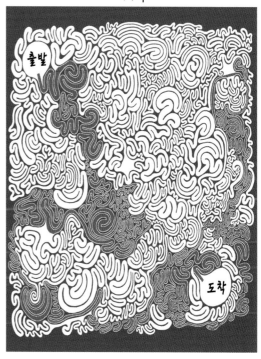

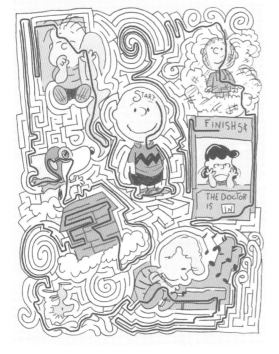

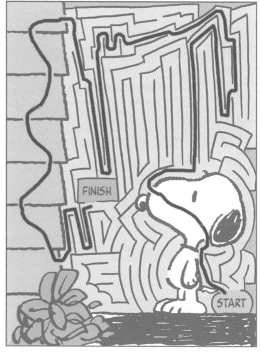

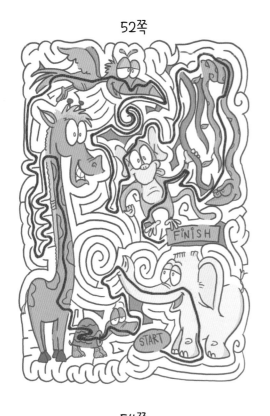

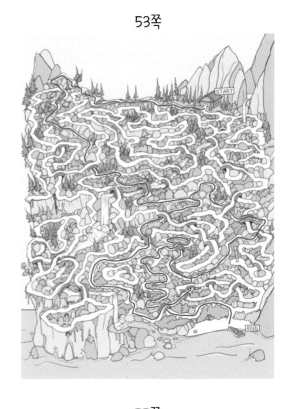

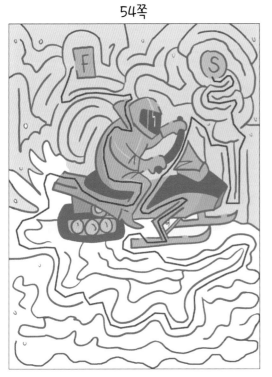

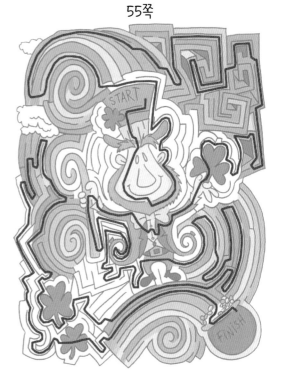

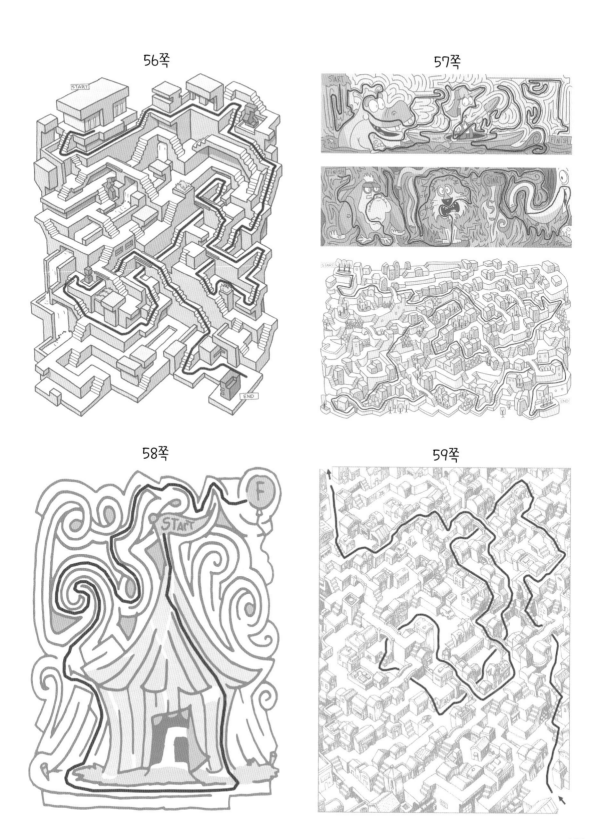

56쪽

57쪽

58쪽

59쪽

60쪽

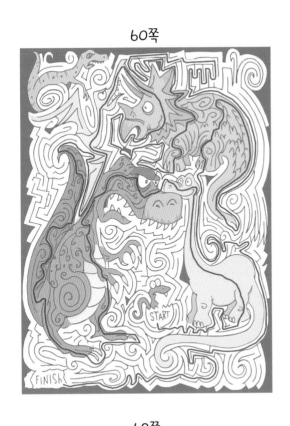

61쪽

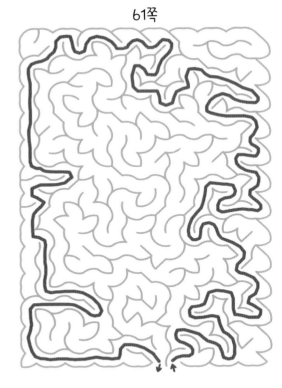

62쪽

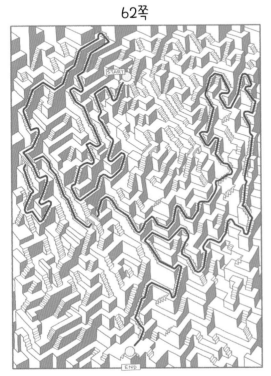

63쪽

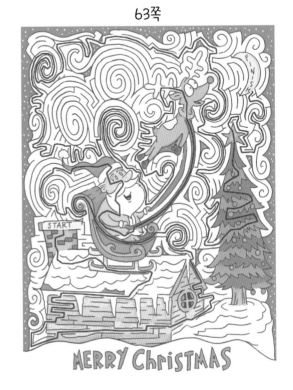

64쪽

65쪽

66쪽

67쪽

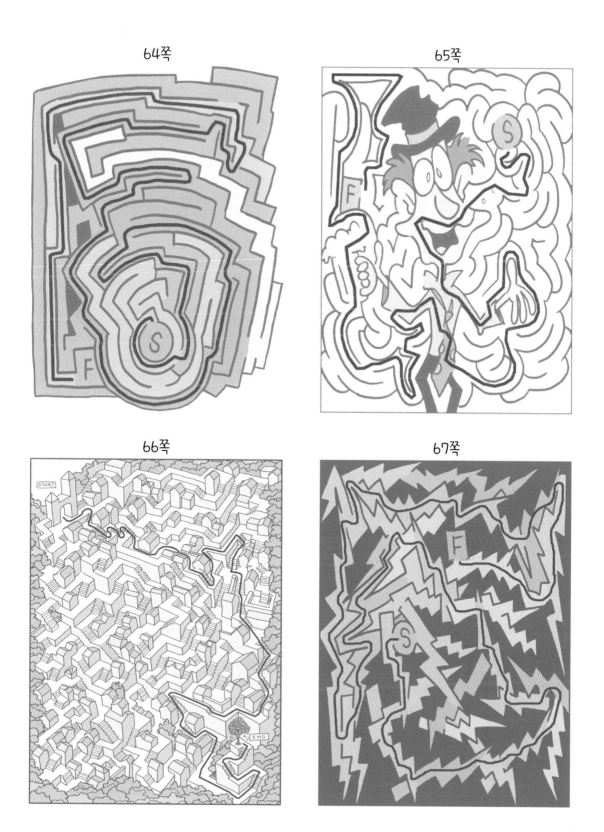

68쪽

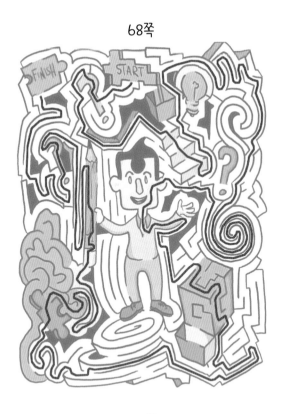

69쪽

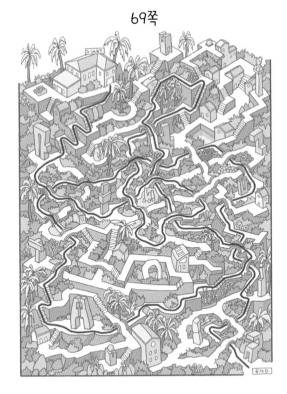

70쪽

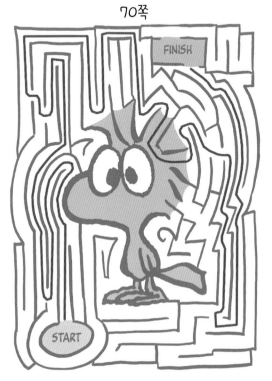

71쪽

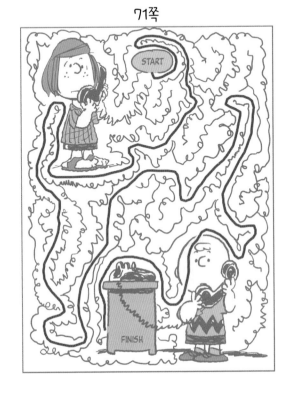

72쪽

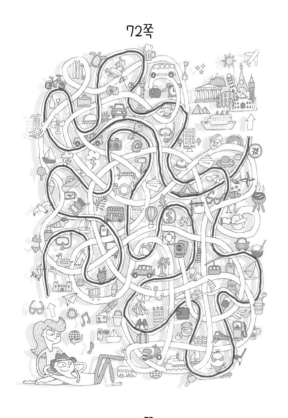

73쪽

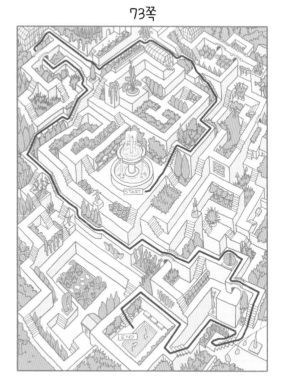

74쪽

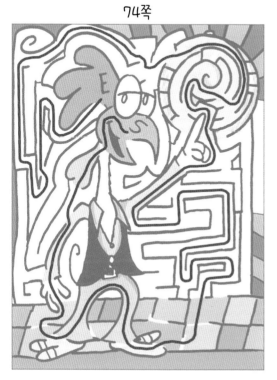

75쪽

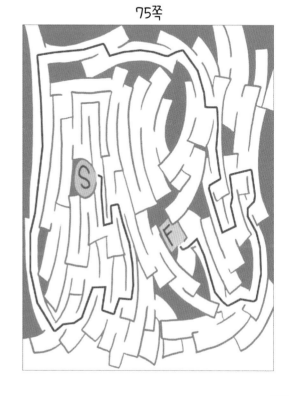

76쪽

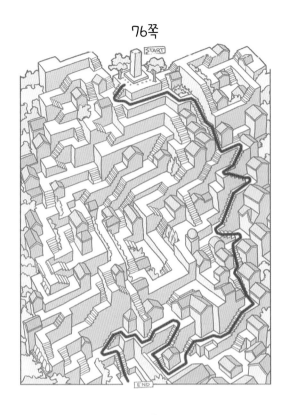

77쪽

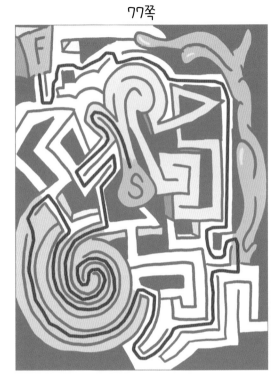

78쪽

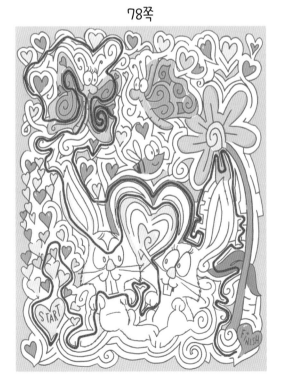

79쪽

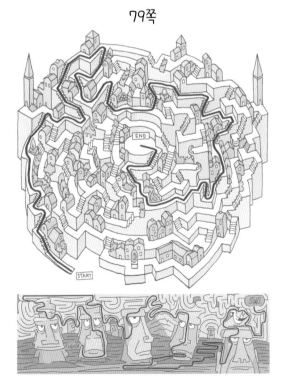

80쪽

81쪽

82쪽

83쪽

84쪽

85쪽

86쪽

87쪽

88쪽

89쪽

90쪽

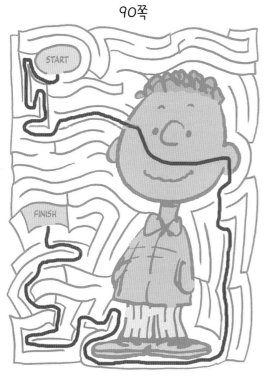

91쪽

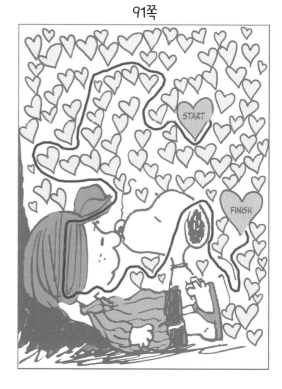

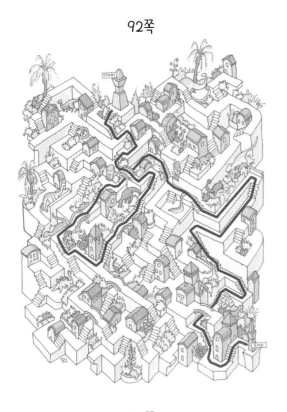

92쪽

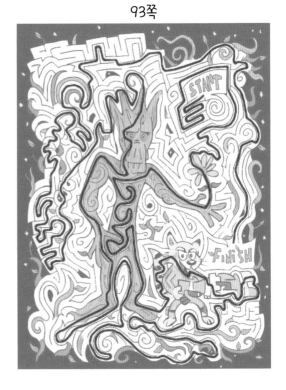

93쪽

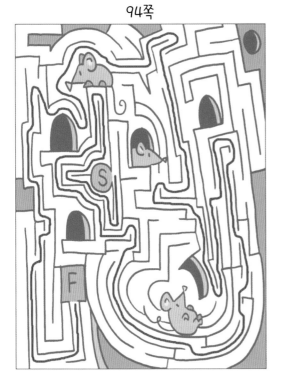

94쪽

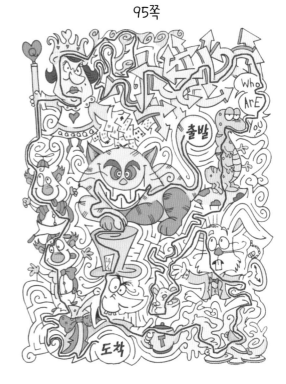

95쪽

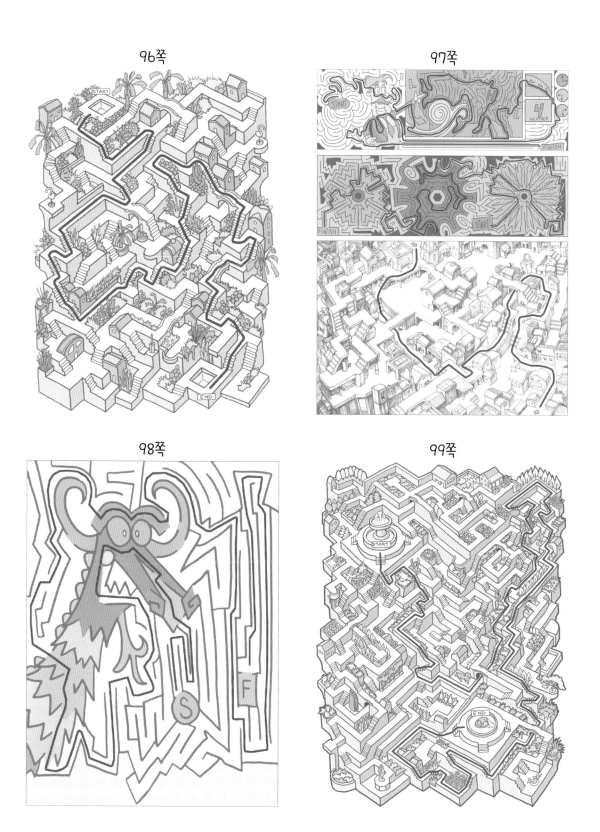

96쪽

97쪽

98쪽

99쪽

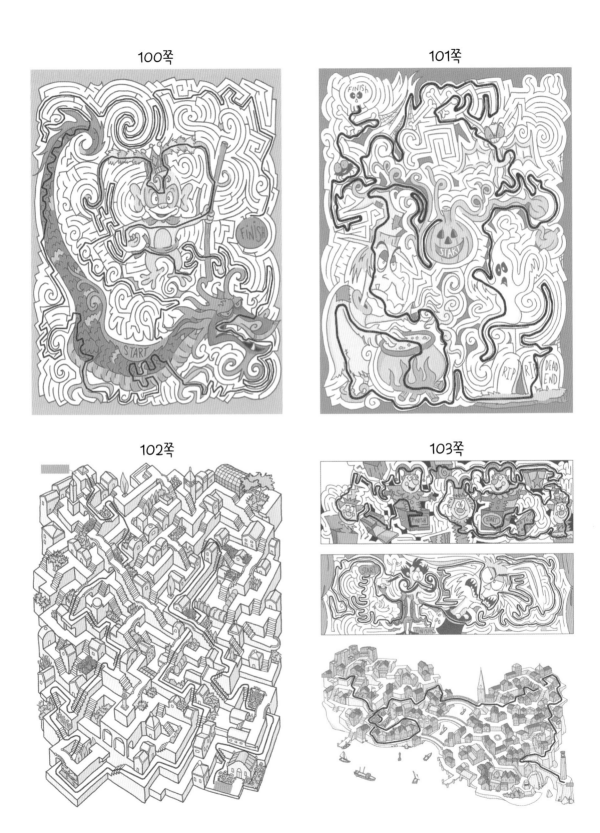